完全解放自己的立體概念

■ 完全解放自己的立體概念

紙黏土白皮書

編著／紀勝傑　攝影／湯博丞

發行／北星圖書事業股份有限公司

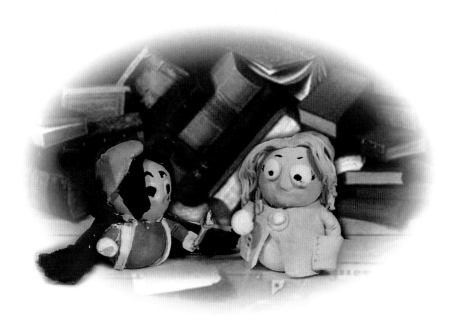

目錄 CONTENT

自　序

■ 生活與興趣；在我的感覺下是一體兩面的，有時回想前幾年，有什麼事值得我回味的了，除了生活點滴外，不外乎是自己在成長過程之中所累積的作品伴陪，這也是回憶中所留下的最好的證明了！

■ 我喜歡在不同的學習歷程中，創作一些作品，來滿足及發揮自己在這方面的喜好，喜歡獨自一個人摸索著新鮮事物，從不會到學習、從學習到創作，這些動作成為了我生活中不可或缺的生活習慣。在當一個人離開了學習的生活圈，失去了自己的興趣後，你臉上專注及滿足的表情，在無形中漸漸的逝去了，然而紙黏土的創作，能使學習者重拾自己臉上的色彩與生活的樂趣。【紙黏土創作】其實它對我來說，不僅滿足我在立體空間上的開發創作，更增添了許多生活中的樂趣。

■ 其實學習紙黏土不單只如表面上所看到的形體，其實在創作期間，你可以重拾你童時的感覺，並且能讓心情平靜，重新整理自己的思緒，也可以當做一種冥想的空間。

■ 每一種技術皆須用心學習，才能真正的領會，就好像學習的人大有人在，可是真正學得技術的人卻在少數，除了學習的方式外，就是自己用了多少心思在學習上了，用心必有所得願與有興趣學習紙黏土的人相互勉勵。

紙黏土基本介紹

進入紙黏土遊戲的前奏曲，一首值得聆聽的曲子。

紙黏土概念

■ 立體造型的創作，對一般人而言是遙不可及的，其實我們身邊有一些素材，是很容易利用的，就如紙黏土：只要花少許的金錢，便能滿足創作的慾望，也能從中提升自己立體雕塑能力，並在學習各種素材時，一定要先對素材本身的材質、特性，有所了解，在製作才能盡情發揮特色與自我的創意。

■ 紙黏土在製作上，只要以簡單的雕塑工具即可，最主要的是要將紙黏土的黏接、桿土、揉土、切土等技巧，熟練得運用在作品之中，才可發揮紙黏土最自由的空間。

■ 在本書中主要以紙黏土的各種特性與各類材質的結合創作，所以製作過程上是非常多元化的，紙黏土將有更新一層認識及瞭解，並在不同的領域上亦可發揮出很好的效果。

紙黏土

■ 一般紙黏土的硬度，是介於黏土跟石膏之間，其可塑性很不錯，所以可作為一般從事雕塑的創作者的跳板，可由學習紙黏土得到雕塑的概念及技巧。

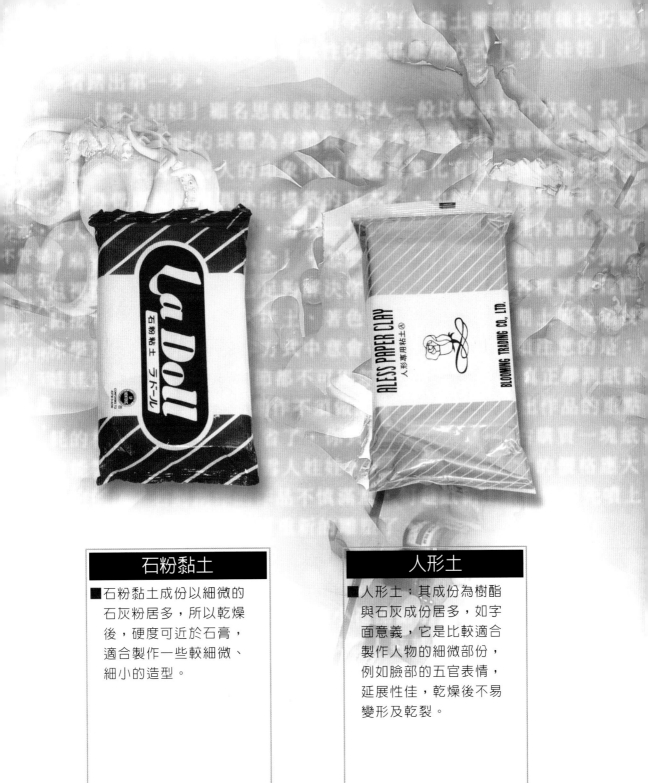

石粉黏土

■石粉黏土成份以細微的
石灰粉居多，所以乾燥
後，硬度可近於石膏，
適合製作一些較細微、
細小的造型。

人形土

■人形土：其成份為樹酯
與石灰成份居多，如字
面意義，它是比較適合
製作人物的細微部份，
例如臉部的五官表情，
延展性佳，乾燥後不易
變形及乾裂。

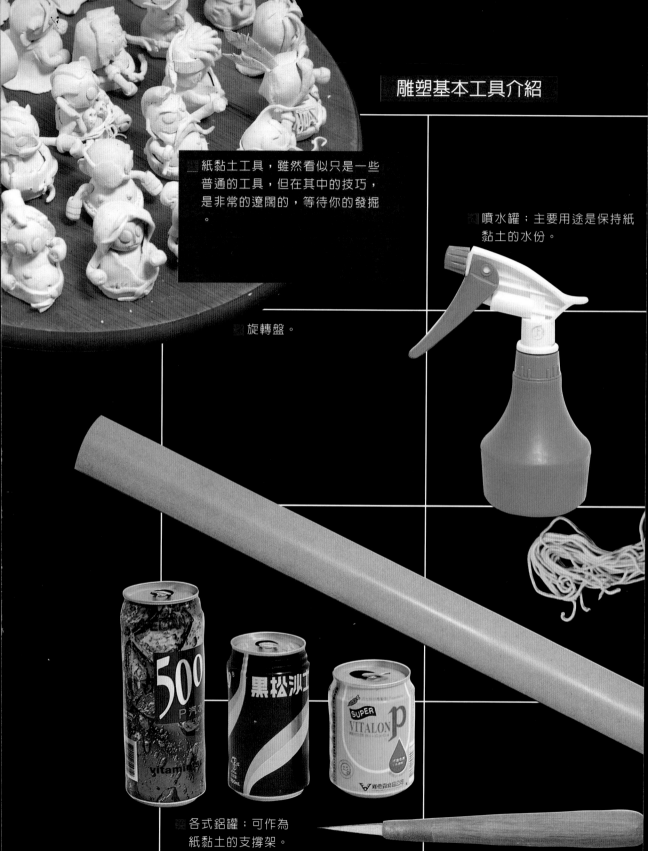

雕塑基本工具介紹

紙黏土工具,雖然看似只是一些普通的工具,但在其中的技巧,是非常的遼闊的,等待你的發掘。

噴水罐;主要用途是保持紙黏土的水份。

旋轉盤。

各式鋁罐;可作為紙黏土的支撐架。

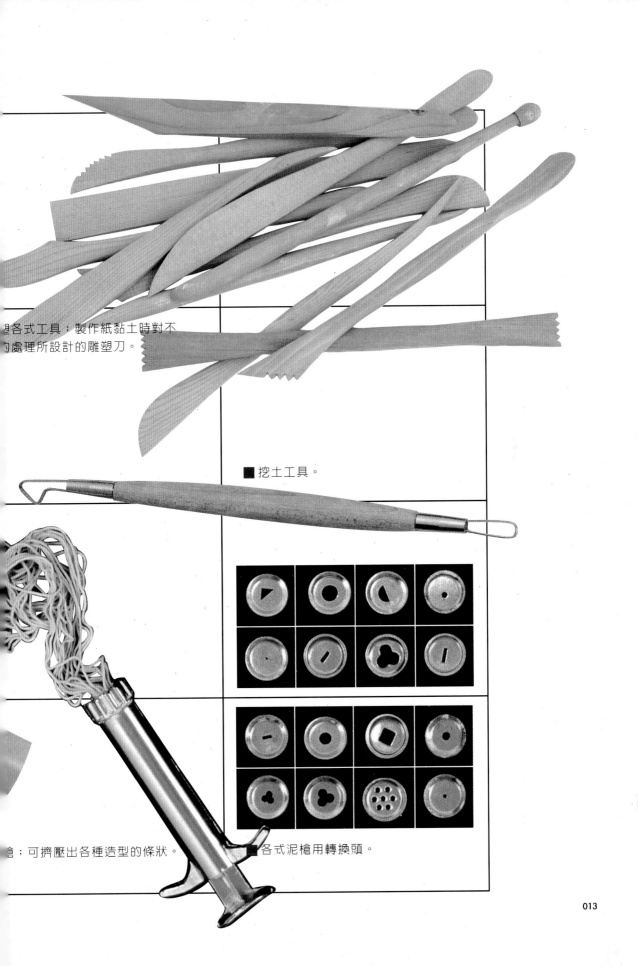

各式工具：製作紙黏土時對不
的處理所設計的雕塑刀。

■挖土工具。

倉：可擠壓出各種造型的條狀。　■各式泥槍用轉換頭。

揉土基本功

■ 紙黏土剛開封時,並不是就能馬上使用,因為紙黏土本身還內涵空氣,若就此使用製作作品,乾燥後易造成乾裂的情況,所以製作時必須完成揉土的先前作業,材不會使作品前功盡棄。

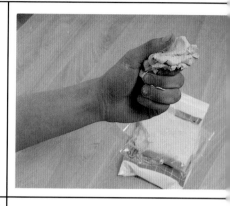

■ 將掌中紙黏土以手指戳揉。

■ 首先從開封後的紙黏土中,捏取作品使用的量,置於掌中。

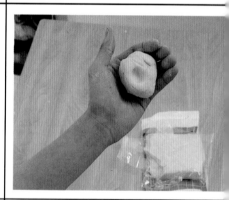

■ 使用噴水罐裝入水,噴灑適量的水於紙黏土上。

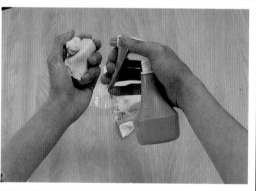

■ 將紙黏土戳揉到以手指壓下後不會產生裂痕,及不黏手為止;若是產生裂痕就太乾須加水;若黏手就太溼,須再加入紙黏土降低溼度。

桿土及切割技巧

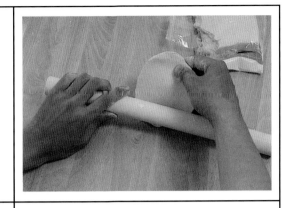

及切割技巧；是紙黏土作品最
□的技術了！會了這兩樣基本技
你就可以將紙黏土當作一塊布
□是 張紙來玩了，所以這兩樣
□是很重要的喔！

 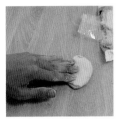

□捏取作品使用的量，置於掌中
□壓平於桌面之上。

■ 為求均勻，將紙黏土換置方向後繼
　續桿平。

■ 將紙黏土以方向上下左右的方式桿
　過。

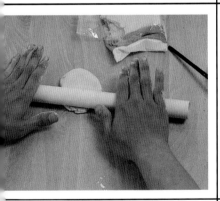

□手握桿棍，平均的以前後動作
□紙黏土。

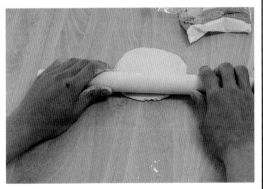

■ 以切割刀，在桿平的紙黏土上劃下
　需要的大小，再取下即可。

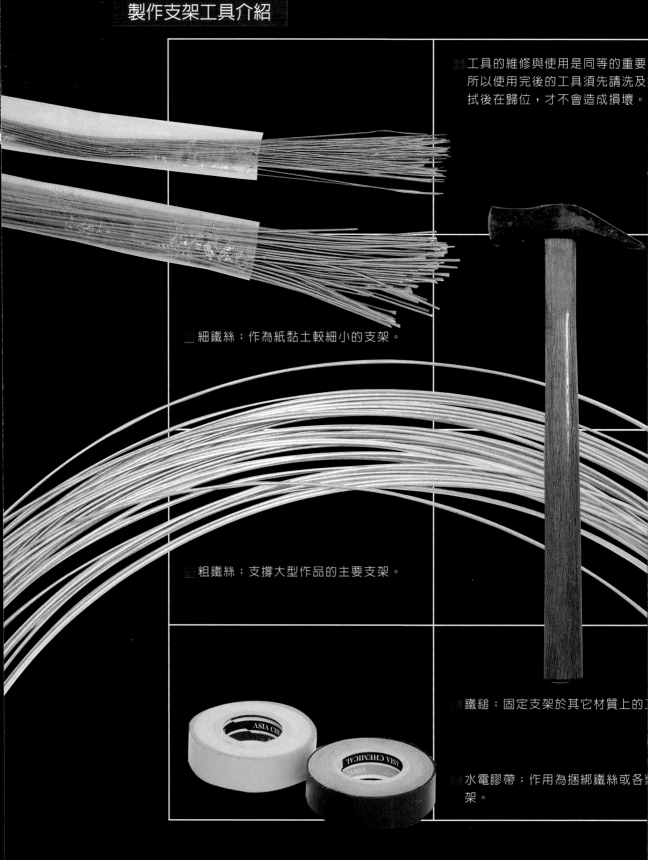

製作支架工具介紹

工具的維修與使用是同等的重要，所以使用完後的工具須先請洗及拭後在歸位，才不會造成損壞。

細鐵絲；作為紙黏土較細小的支架。

粗鐵絲；支撐大型作品的主要支架。

鐵鎚；固定支架於其它材質上的工

水電膠帶；作用為捆綁鐵絲或各類架。

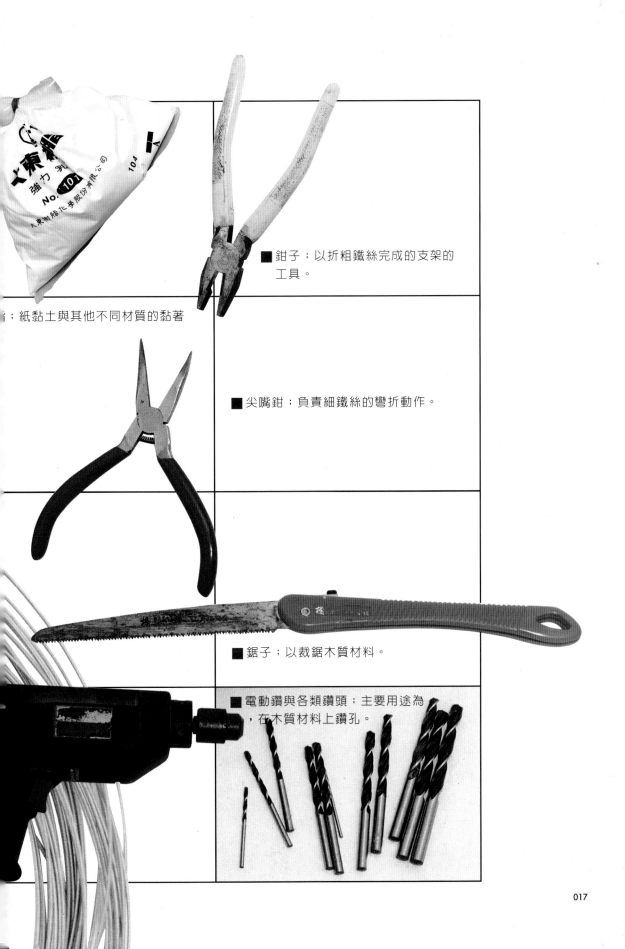

■ 鉗子；以折粗鐵絲完成的支架的工具。

：紙黏土與其他不同材質的黏著

■ 尖嘴鉗；負責細鐵絲的彎折動作。

■ 鋸子；以裁鋸木質材料。

■ 電動鑽與各類鑽頭；主要用途為，在木質材料上鑽孔。

塗裝及保護作品工具

■ 彩繪工具：是增加紙黏土附加價值
的利器，當然是再利用得宜的時候
，如果運用的不好，還是有可能反
到影響作品的最大兇手。

■ 透明漆；
護作品，
防發霉及
色。

■ 水彩：塗裝紙黏土的顏料。

■ 廣告顏料

■ 噴漆：紙黏土完成後，噴灑於作
上，預防作品脫色，以及落塵。

■ 調色盤

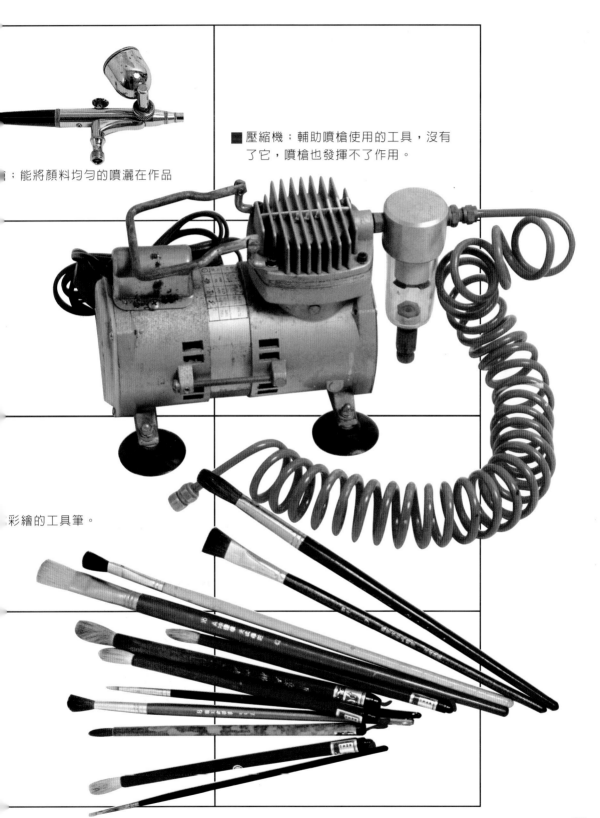

：能將顏料均勻的噴灑在作品

■壓縮機：輔助噴槍使用的工具，沒有
　了它，噴槍也發揮不了作用。

彩繪的工具筆。

■ 簡單的技巧，創造出乎意料的驚喜。

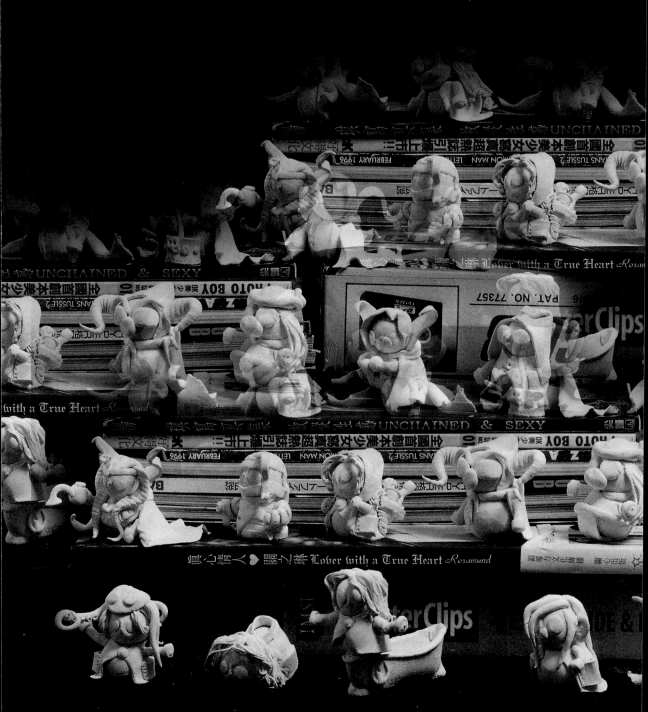

雪人娃娃概念

■ 紙黏土是一種可塑性不錯的素材，但對於剛接觸的初學者而言，還是無法放手去發揮它，所以針對初學者對紙黏土雕塑的種種技巧及疑問，筆者創造了讓初學者易懂又具趣味性的簡單雕塑方式『雪人娃娃』，以期引導初學者踏出第一步。

■ 『雪人娃娃』顧名思義就是如雪人一般以雙球製作方式，將上面的球體當作頭部，下面的球體為身體做為基本形，再由這個基本形開始延伸發展變化。一般人對雪人的印象中可能覺得變化有限，但如果你閱讀下幾頁，你會發覺在這兩棵圓球所構築的基本形，也能讓你得到趣味及成就感。在雪人娃娃的創作作品中，可以一句話去形容雪人娃娃內涵的技巧，也就是『麻雀雖小，但五臟俱全』，怎麼說呢？因為雪人娃娃雖不到六公分高，但裡面所涵蓋的技巧已足夠解決你在創作紙黏土的各種疑難雜症，不管是黏接、桿土片、刮土、搓土、著色、修土、揉土、割土等各類技巧都能在你學習雪人娃娃的製作方式中意會得到。

■ 製作時必須注意的是；雖然雪人娃娃並不大，但每個細節都不可馬虎帶過，這樣才能真正學到紙黏土技巧。

創作小原則

■ 製作雪人娃娃的創作不需做的太大,就能表現出作品的重點、所以所耗的材料,算是非常的省了,你只要花約三十元左右購買一塊紙黏土,至少能製作四隻到六隻的雪人娃娃,所以製作上對耗材的價格應大可放心盡情的創作。若對創作的作品不慎滿意,可趁紙黏土末乾燥前先噴上一層水,再重新做揉土動作,就可重新的雕塑了。

紙漿調配配方

■ 我在調配紙漿，準備開工啦！

■ 師父；你在做什實驗。

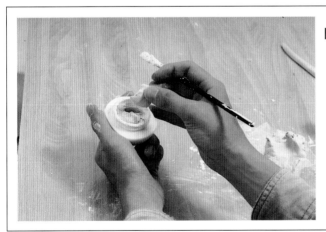

■ 紙漿的調配，不一定要使用全新的紙黏土當材料，你可以將紙黏土殘餘下的半乾素材，作為紙漿的主材，既不會浪費可用的材料，又省錢。

■ 將材料置於不漏水的容器中（找一般的化妝品罐或底片盒皆是不錯的容器），在加入適量的水（若不知加多少，較由少量的水慢慢添加即可），再以畫筆以順時間方向攪拌，攪拌至稠狀，若是太稠請在加點水，若是太溼，就再加點紙黏土即可。

023

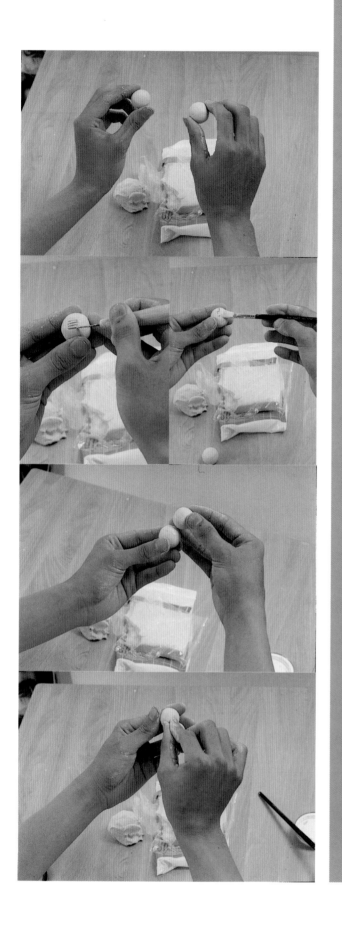

雪人娃娃基本型

■ 首先將完成揉土步驟的紙黏土，搓揉成兩個圓球，大小約直徑3～4公分。

■ 將兩球銜接處以切刀刮出毛狀，再塗抹上紙漿，以加強黏接的附著力，若想再牢固些，可再銜接處中心插上一隻小鐵絲，以牢固的黏接兩球基本型。

■ 將兩棵紙黏土黏著在一起。

■ 以兩隻手指捏紙黏土，製作出雪人娃娃的鼻樑。

銜接技巧篇

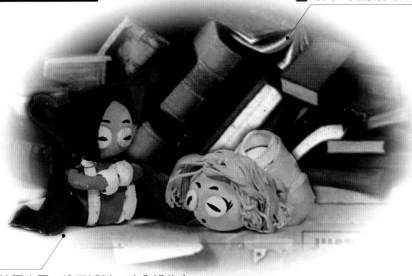

■師父！我的頭為什麼掉了！

■因為你就是沒有按照步驟，偷工減料，才會如此！

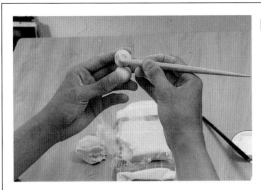

■以雕塑工具修出鼻子的下端。

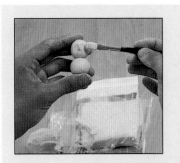

■在眼窩凹槽處，以紙漿塗抹。

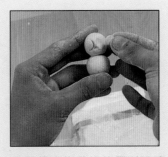

■再將事先做好的圓形眼睛，以拇指壓於眼窩之上。

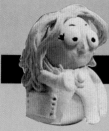

雪人娃娃手臂製作法

■戳出一條直徑約0.5公分的土條。

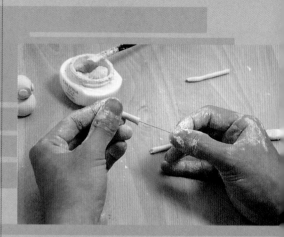

■將鐵絲穿入土條中心，作為手臂的支架。

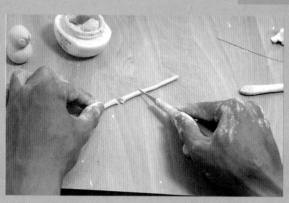

■在將土條以切割刀，裁切下兩條長約2公分的土條。

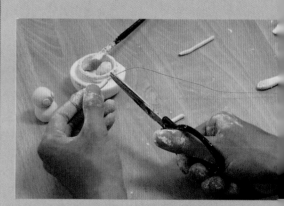

■剩餘的鐵絲以剪刀剪掉，記得預留約一公分的鐵絲，以便手臂固定於雪人主體之用。

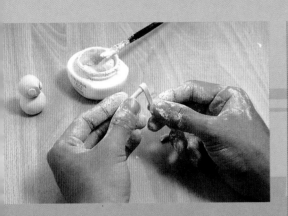

裁切一條小土條，纏於手臂前端，作為袖子。

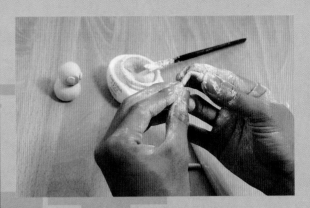

■將手臂依循摺痕處，使用雙手將其折成弓字狀。

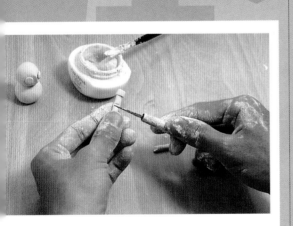

在手臂的中心處，以切割刀壓下約二分之一，勿壓斷手臂，或壓得太深。

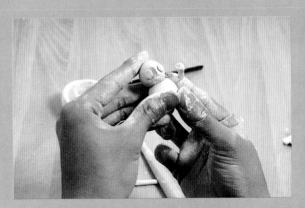

■手臂完成後，在接合處塗上紙漿，插入雪人娃娃主體即可。

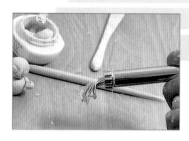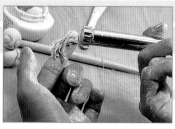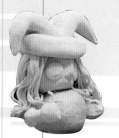

■使用泥槍，將娃娃的頭髮部份，一段一段的擠壓出來。

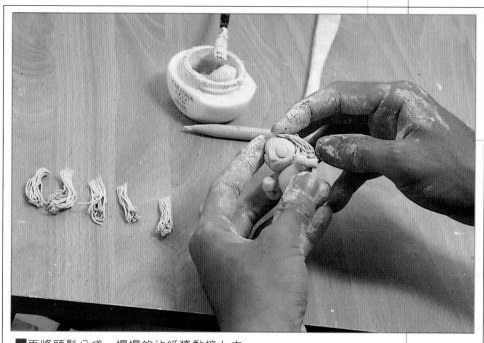

■再將頭髮分成一撮撮的沾紙漿黏接上去。

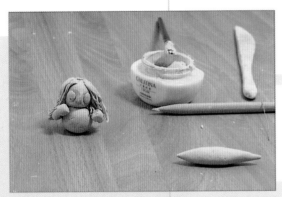

■用手戳出一個雙頭尖錐的造型。

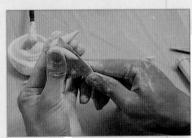

■使用雕塑刀,從雙頭尖錐造型中心壓下。

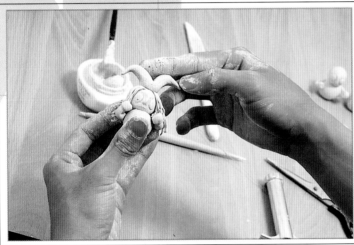

■再將完成後的造型,黏接於頭上。

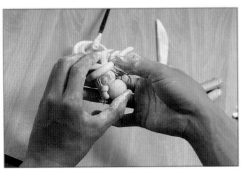

■在頭額處,黏貼一環土條,增加造型美感。

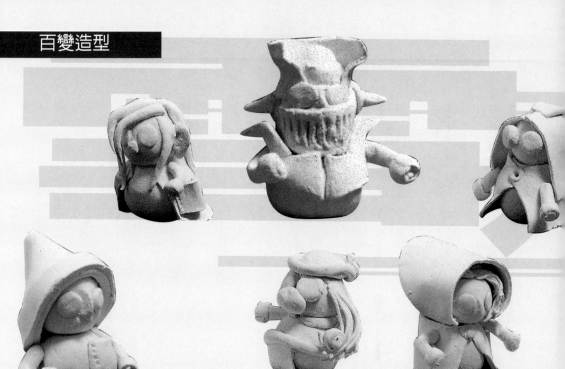

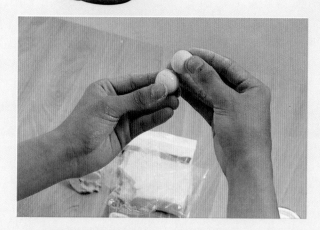

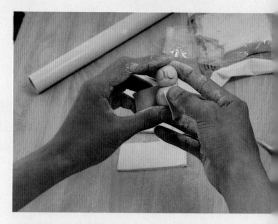

■將戳揉完成的兩棵紙黏土黏著在一起。

■紙黏土桿成的板狀,以裁切刀裁切下來後,黏著於主體上,至作成衣服。

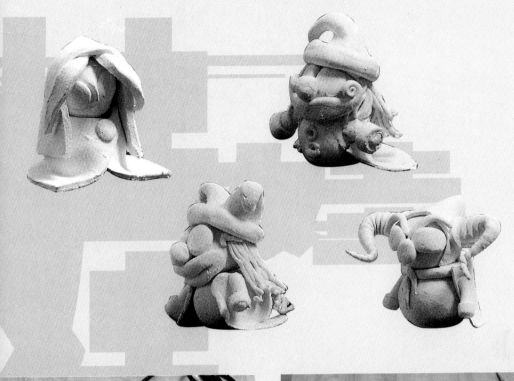

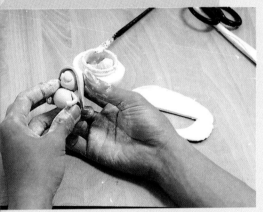

或切一片三角形的紙黏土,黏著於
頭部,作為頭套。

■將頭套的交接後側,以手指將其捏
　合,增加牢固性。

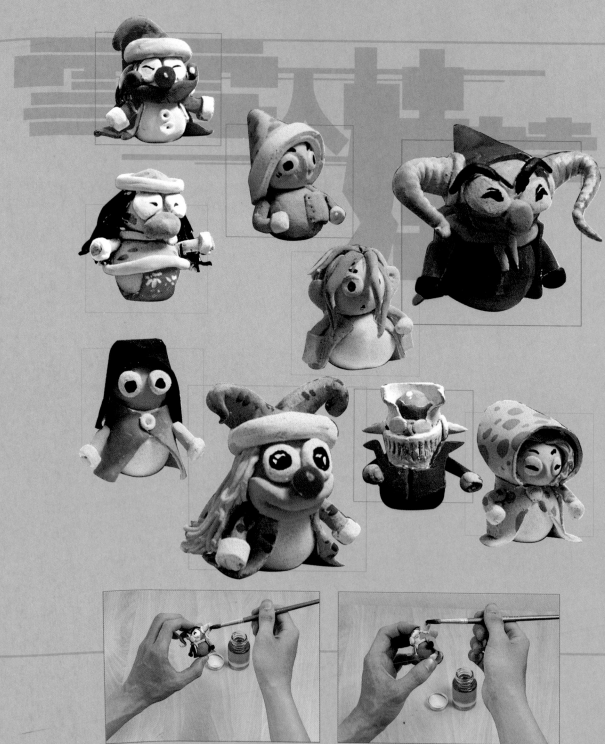

■使用水彩筆沾上亮光漆，將雪人娃娃們，塗上一層保護漆。

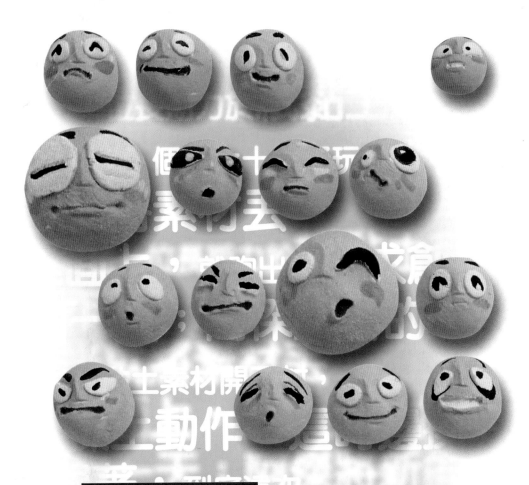

雪人娃娃的表情

■人生百態，而光觀察人臉上的表情，就能大概瞭解一
個人的喜怒哀樂，或許 只是一個眉宇之間的變化，就
可能完全改變給人的感覺，試試看；由你自己拿捏人
的喜怒哀樂。
臉上的表情動作大可分為；眼睛、眉毛、鼻子、嘴巴，
所以製作時可朝著這個方向去創作，必能得到新的想
像空間，記得它的情緒都由你的拿捏掌握！

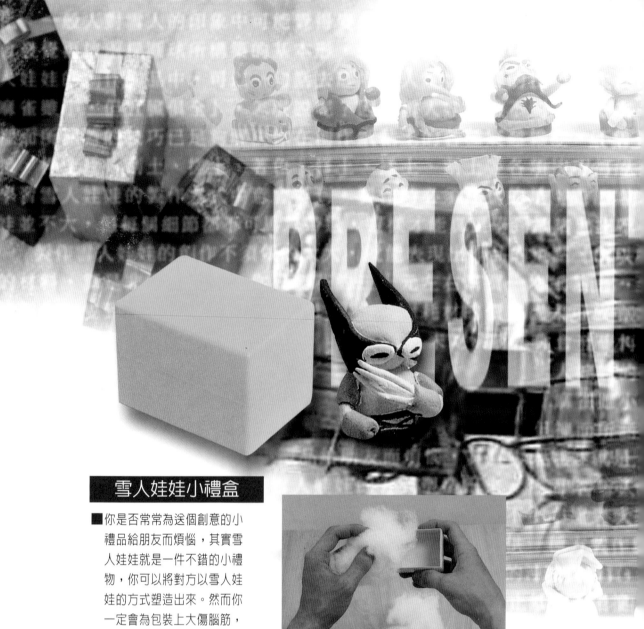

雪人娃娃小禮盒

■你是否常常為送個創意的小禮品給朋友而煩惱,其實雪人娃娃就是一件不錯的小禮物,你可以將對方以雪人娃娃的方式塑造出來。然而你一定會為包裝上大傷腦筋,因為紙黏土並不像陶瓷般強固,如果不小心撞到或摔到必會傷痕累累,所以在包裝上就不可馬忽,筆者在此提供一種方式,就是以一般在裝幻燈片的塑膠盒作為包裝盒(可在有沖映幻燈片的沖映店購買),以棉花填充內部空間(一般的手工藝品店皆有在販售),以防止紙黏土碰撞,再以包裝紙包裝起來就是一件又經濟又富創意的小禮物了!

■將海綿填入正片盒中。

■在將雪人娃娃置入正片盒中。

■在雪人娃娃的上層覆上海綿。

■最後將海綿以正片盒蓋，裝入正
　片盒中即可。

紙黏土展示架

■ 家；是紙黏土最後的依歸及避風港。

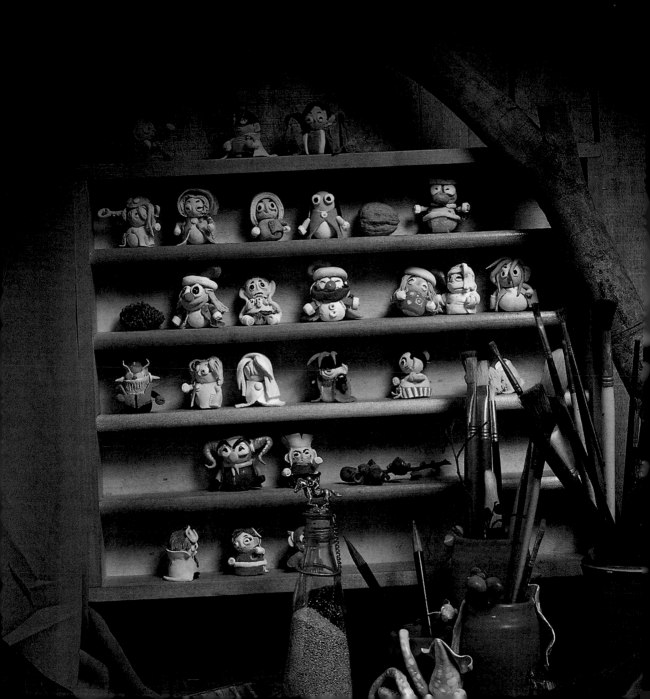

紙黏土展示架

■製作完成的紙黏土，若沒好好的保存，一不小心就可能會損毀，或是置放在不適當的地方，若讓紙黏土作品覆滿灰塵，則會失去了原有的色彩，那就可惜了！作品的保存是比事後的修復還來得更重要的，而且有些作品較細微的地方還不一定能完整的修復，所以紙黏土作品完成後，必須製作一個可以保存及展示的架子，才能完整的保存作品。

■製作紙黏土展示及保存架，筆者示範的是素材以木板為主，所以要至建材行或五金雜貨行採購木板，對一般家庭而言；鐵鎚、鐵釘、鋸子、白膠(冷膠)等材料與工具應不難拿到，所以在製作上的資源就沒有問題，但我想裡面最大的問題就是要讀者動這一些工具才是最難的，因為現在的人以習慣了花錢買現成的東西，對自己動手製作的意願太低，雖然現在社會上大談 DIY，但我想這對一般消費者大多還是虎頭蛇尾，所以筆者誠摯的希望讀者能真正發揮自己的力量去完成。

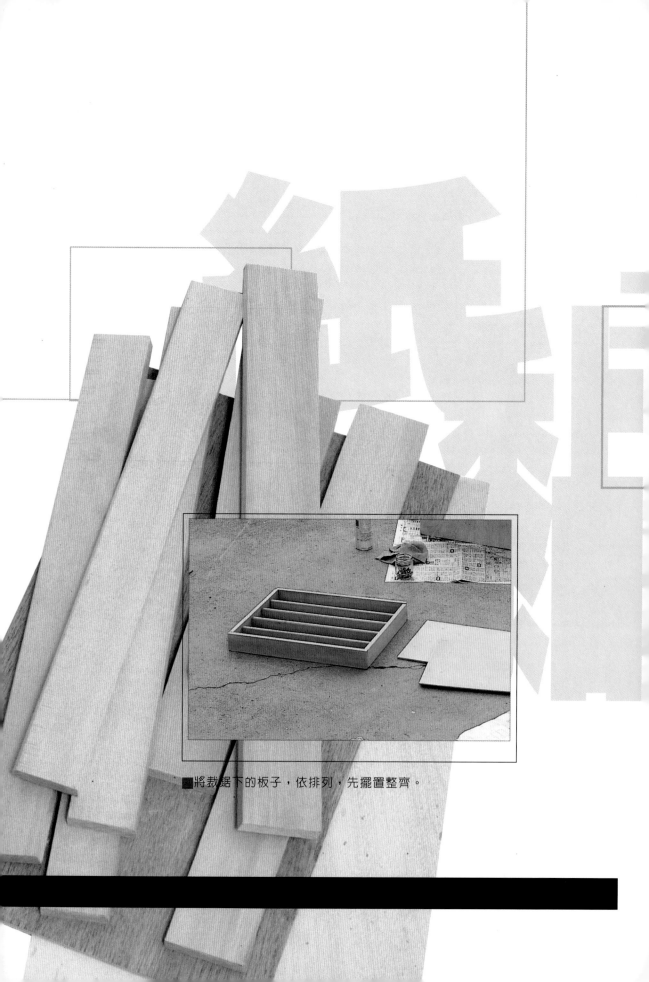

■將裁鋸下的板子，依排列，先擺置整齊。

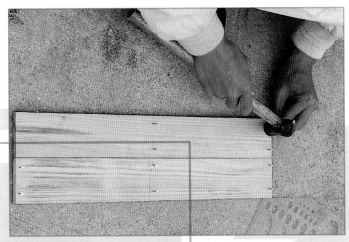

■將四邊的板子，預留接合處，先以釘子釘牢（不須穿過板子），以便下個步驟的進行。

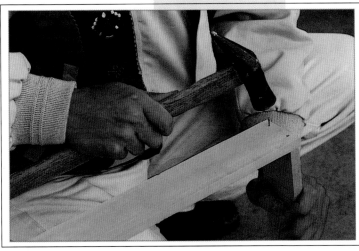

■將兩片欲接合的木板靠緊後，塗抹白膠，循剛預釘上去的釘子敲下。

■敲打釘子時，要先放慢速度，等離手後再用力，才不易造成打到手的情形。

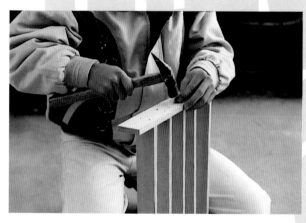

■將架子內部的分格板，塗抹白膠後
　一一的釘牢。

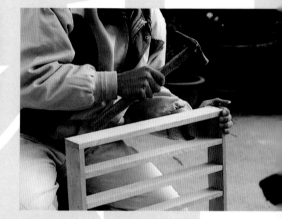

■加強架子四個角的牢固性。

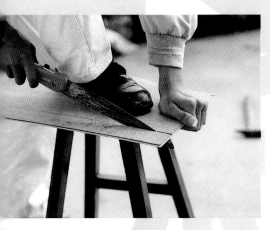

以尺規將底板的大小描繪下來，
以鋸子沿線裁切下來。

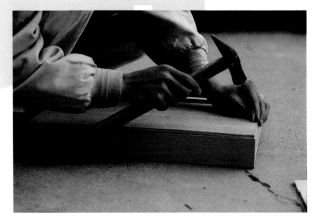

■將裁切完成後的底板，先塗附白膠
，在以鐵釘一一釘牢。

紙黏土展示架

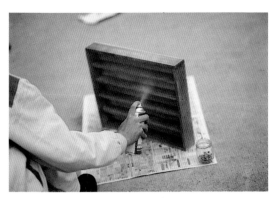

■架子完成後，以透明噴漆，噴上一層保護，以
防蟲蛀及防塵。也可以在架子前，以圖釘釘上
一層膠片，更能保護作品的完整。

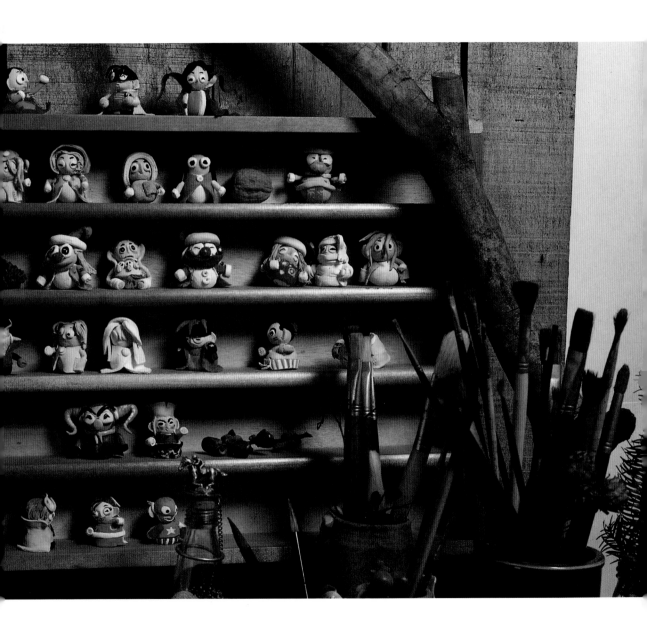

玻璃瓶上的女娃

從廢棄的玻璃瓶罐中，得到新的創意及靈感。

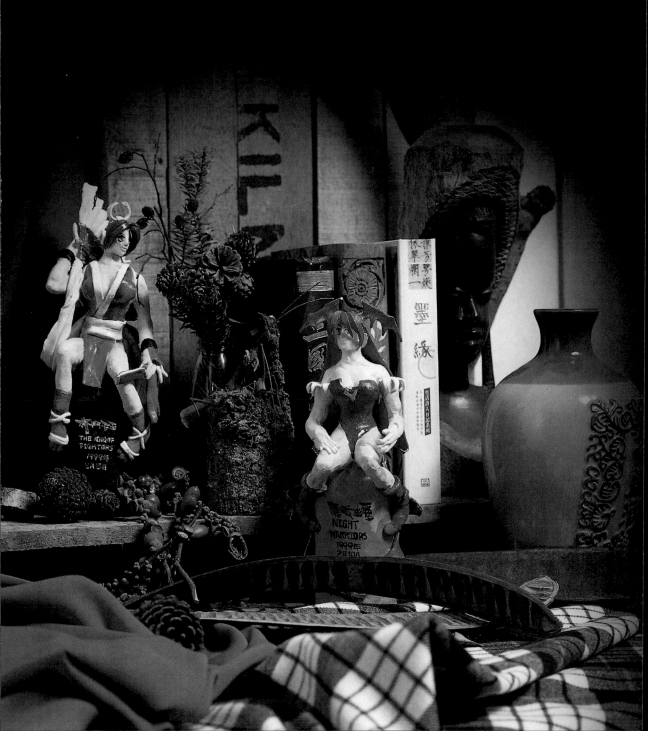

玻璃瓶上的女娃

■每一件較大型的紙黏土作品，皆要有一個牢固的底盤，作品才不會因固定不牢而毀損。然而對於一件紙黏土作品而言，有時候底盤反倒成了作品的敗筆，主要是因為可能是太刻意去裝上底盤去固定紙黏土作品，使得原來不錯的作品因底盤的格格不入，造成作品整體風格大變。

■所以為了改善這種情況，就是必須要在你設計此作品的構圖終將底座也納入設計的重點。對一般人而言；底座的製作可能是一個比作品大的平面底鋪在作品底下，再將作品黏接上去，這種做法是最簡單而省事的方式，筆者在此在提供一種方式；就是找一個適宜的空玻璃瓶，再將作品的骨架固定在於瓶口上，再將作品設定坐於瓶上，這樣一來不但有一個造型不錯的底座，又可牢固的將作品接牢，真是一舉兩得，下面兩件作品就是以這種方式完成，後幾頁中也有提供完整的製作過程，可供讀者參考。

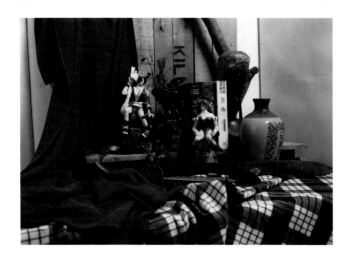

拆紙小技巧

■首先將貼有紙張的玻璃瓶，整個置入水盆之中。

■在市面上有各式的玻璃飲料罐，對一般人而言，它只是一個裝飲料的容器，但對筆者來說，它是一件很好的創作素材，既不用花大錢，又不難找，所以你也可以試試看。

■約過半小時至一小時之後，將玻璃瓶拿起。

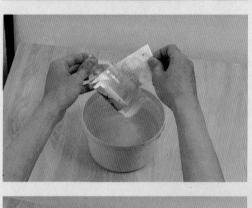

■慢慢的將紙張沿著黏接處撕下，就能完整的拆除玻璃瓶上的紙張了！

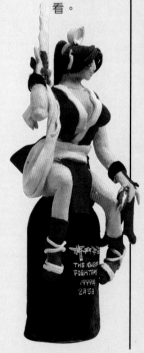

■最後將玻璃瓶中的水倒出，晾乾瓶子皆可使用了。

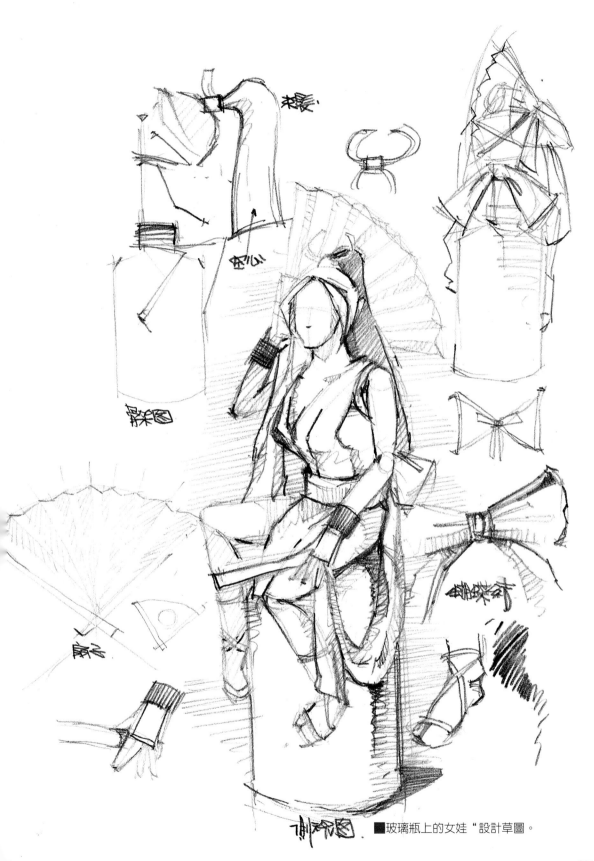

■玻璃瓶上的女娃"設計草圖。

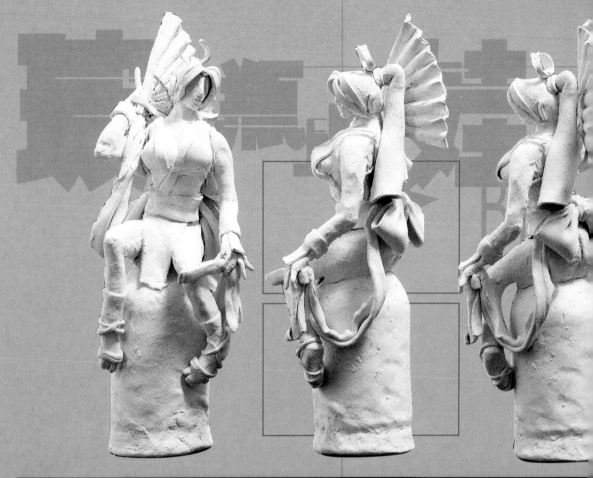

BEAUTIFUL WOMAN BEAUTIFUL WOM

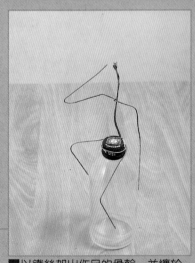

■以鐵絲架出作品的骨幹,並纏於
 玻璃瓶上。

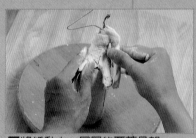

■將紙黏土一層層的覆蓋骨架。

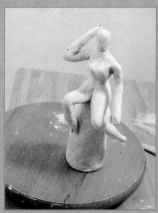

■完成粗坯的製作。

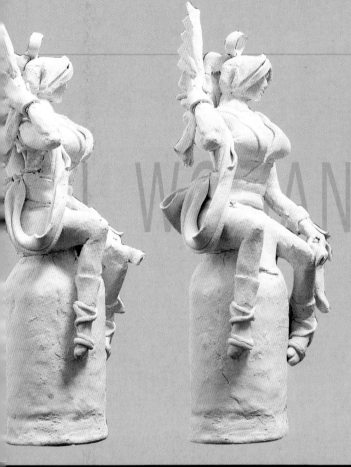

粗坯的形成

■粗坯完成後，先記得稍微看看，有哪些地方黏著不牢固，以紙漿加以修補加強，作品完成後才不易造成不良效果。

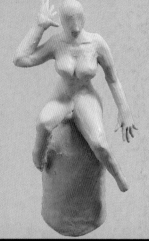

AUTIFUL WOMAN　　BEAUTIFUL WOMAN

指部份；先將指黏土，再以剪刀，將五指分開。

■將完成的衣服部份，黏貼於女娃主體上。（記得塗上紙漿，加強黏接性）

■以水彩筆沾上紙漿，加強衣服接縫處。

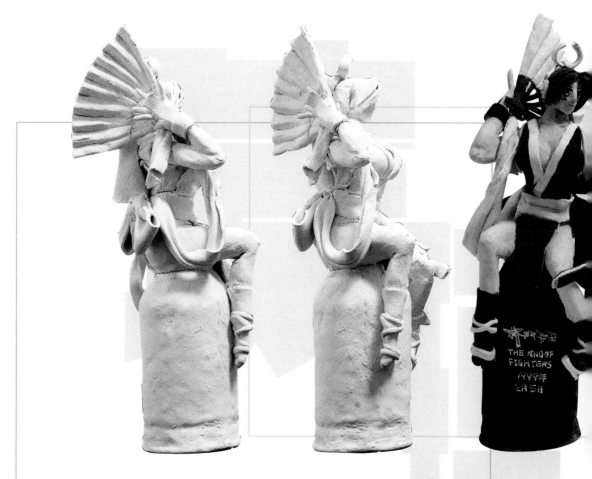

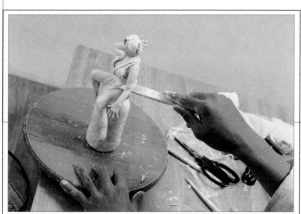

■腰部繫帶部份，以雕塑刀畫出摺痕。

■扇子部份：先將扇子的骨架完成後，再將兩片扇形紙黏土，黏接壓平。

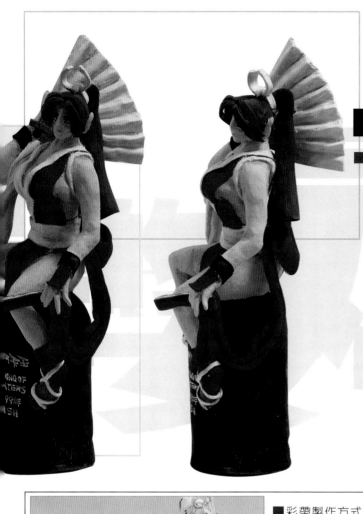

整體的形成

■製作過程中，一定要注意整體
的感覺，不要昧的修細部，而
忽略了整體的效果。

■彩帶製作方式；裁切一土板，以
螺旋方式，黏接於後腰及手處。

■以紙漿將所有彩帶黏著處加強。

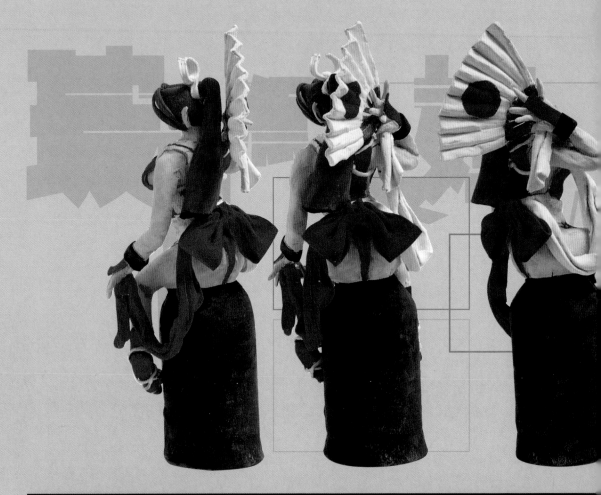

BEAUTIFUL WOMAN BEAUTIFUL WOM

■使用噴筆將作品粗坯噴上一層
　底色。

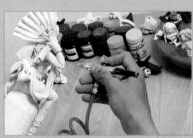

■細部地帶須留心均勻噴灑，以
　免留白。

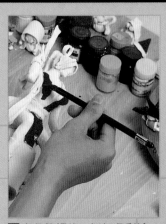

■底色乾燥後，以紅色彩繪
　衣裳。

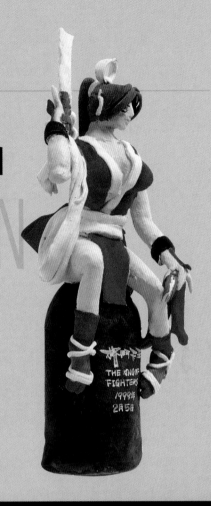

上色的技巧

■作品上色前，一定要確定作品
是否完全乾燥，並稍修飾乾燥
後的粗坯，才不會造成彩繪時
不必要的困擾。

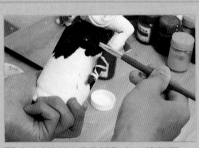

■底座部份以深色係為主，使作品
更穩重紮實。

色廣告顏料彩繪白色地
（紙黏土乾燥後因略微土
，為了整體美觀，也要記
色覆蓋。）

■以顏料加水，再關節及皺折處暈染
，使作品增加立體感。

上色首部曲

■撿拾玻璃瓶罐
後，要注意清
潔乾淨，才不
易造成發霉發
臭，所以清潔
工作是非常重
要的。

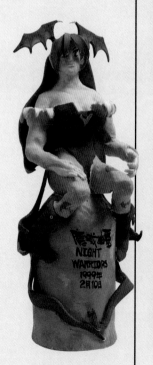

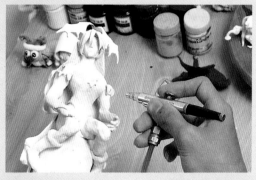

■首先將完成的紙黏土作品
，以噴筆噴上淡膚色的廣
告顏料。

■紙黏土細微及較深的部份
，也要注意廣告顏料有無
噴灑均勻。

■底色噴上後，再來就是將
頭髮以淡紫色，以毛筆或
水彩筆塗勻。

■眼睛部份以毛筆，先彩上白
色底，乾燥後，再以黑色將
邊描上。

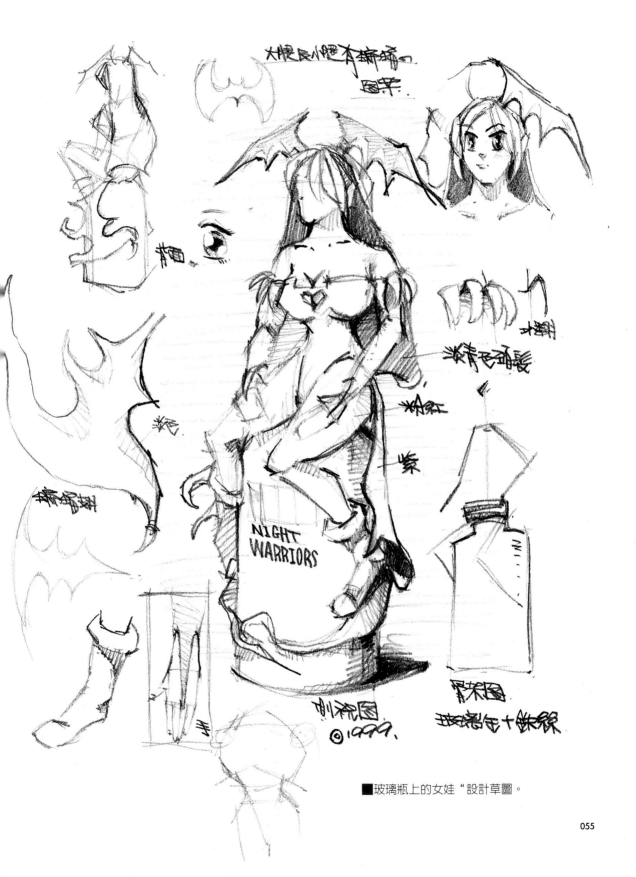

■玻璃瓶上的女娃 "設計草圖。

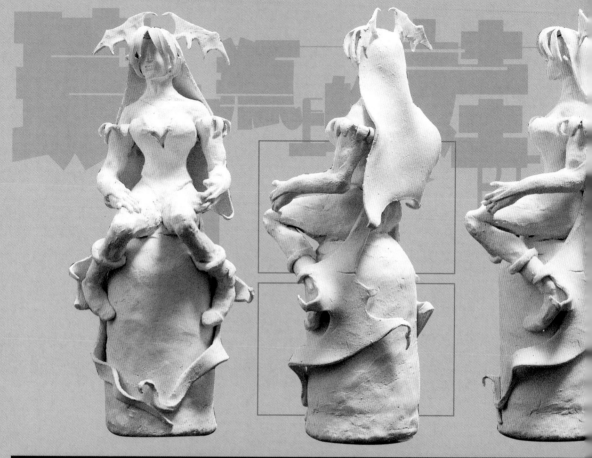

BEAUTIFUL WOMAN　BEAUTIFUL WOM

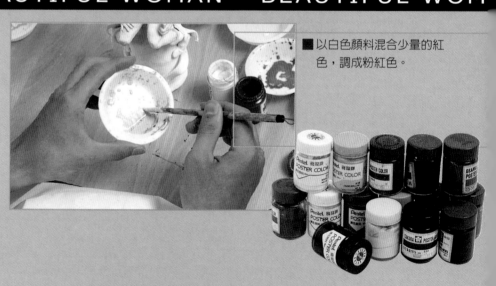

■以白色顏料混合少量的紅色，調成粉紅色。

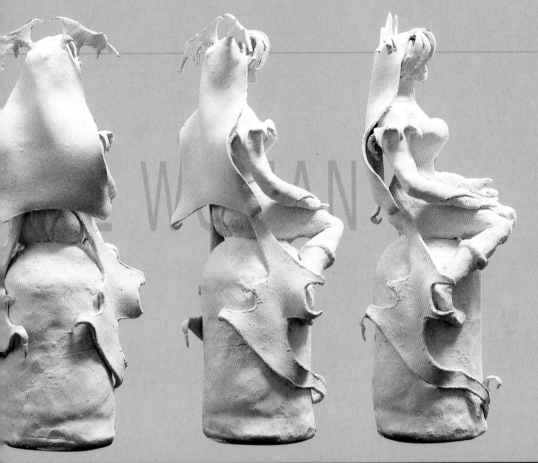

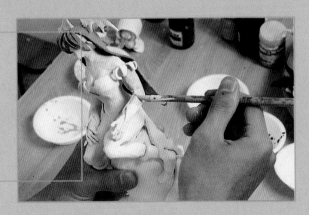

局部的彩繪

■ 以粉紅色彩繪手臂到手腕的
套手部份,最好使用較細的
筆,如毛筆;因為有一些轉
折細部。

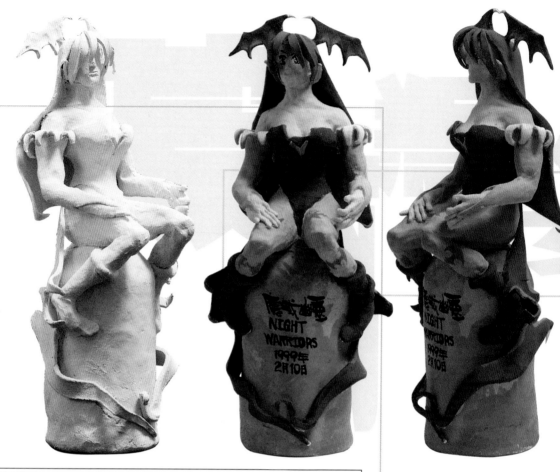

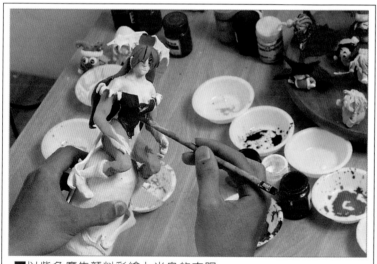

■以紫色廣告顏料彩繪上半身的衣服。

撿破爛篇

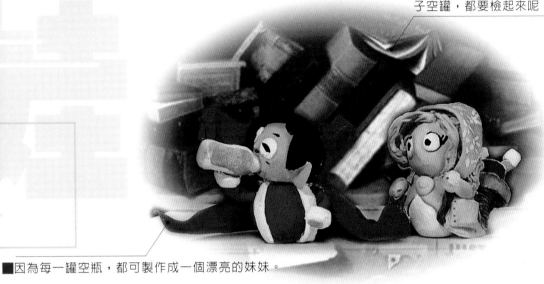

■師父！為什麼每次喝完的瓶子空罐，都要撿起來呢？

■因為每一罐空瓶，都可製作成一個漂亮的妹妹。

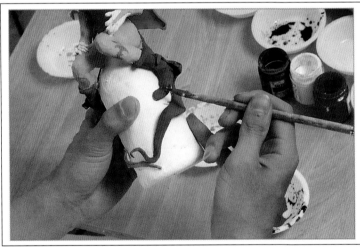

■以較深的顏色加水，暈染靴子的摺痕處，增加效果。

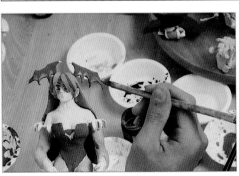

■將剛才彩繪頭上蝙蝠翅膀的紫色，加上白色後，彩繪於原來蝙蝠翅的邊緣處。

059

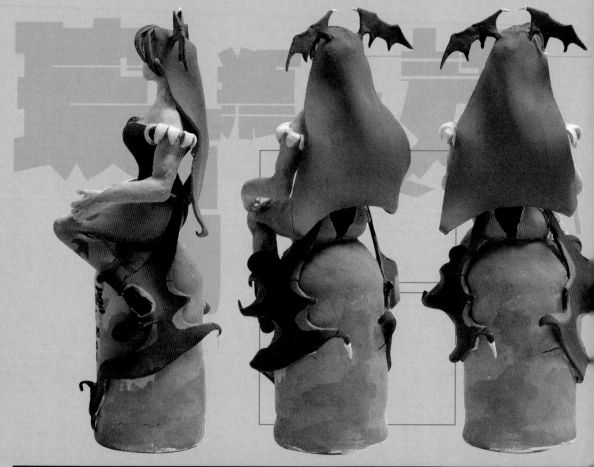

BEAUTIFUL WOMAN BEAUTIFUL WOM

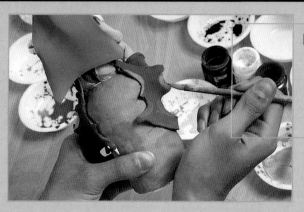

■作品的顏色大致上完後，記得看看，什麼地方能在加強。

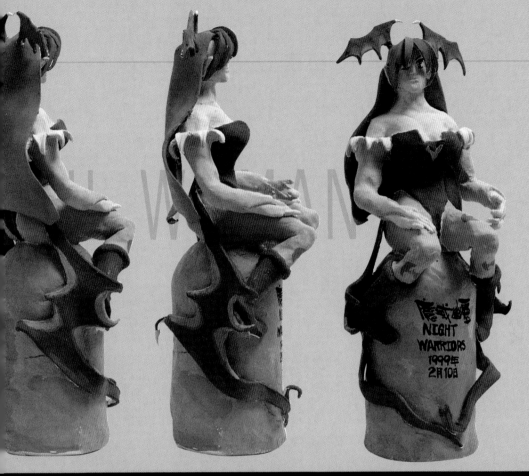

AUTIFUL WOMAN　　BEAUTIFUL WOMAN

檢視作品

■上色完後，再乾燥期間，有
發現任何須修飾的地方，即
可加以修飾，絕對不要等到
上完保護漆時再修，那可能
就為時已晚！

玻璃瓶上的女娃

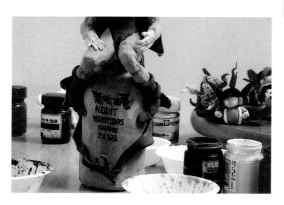

■ 顏色乾燥後，可在作品的空白處，以黑色廣告
顏料題字，增加美感及保存價值，記得；當然
是上保護噴漆之前。

DO YOU RUN THROUGH EACH DAY ON T

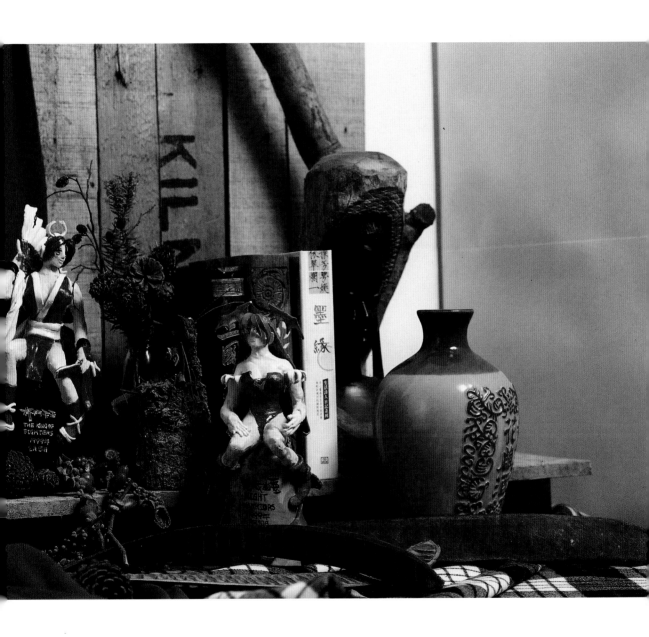

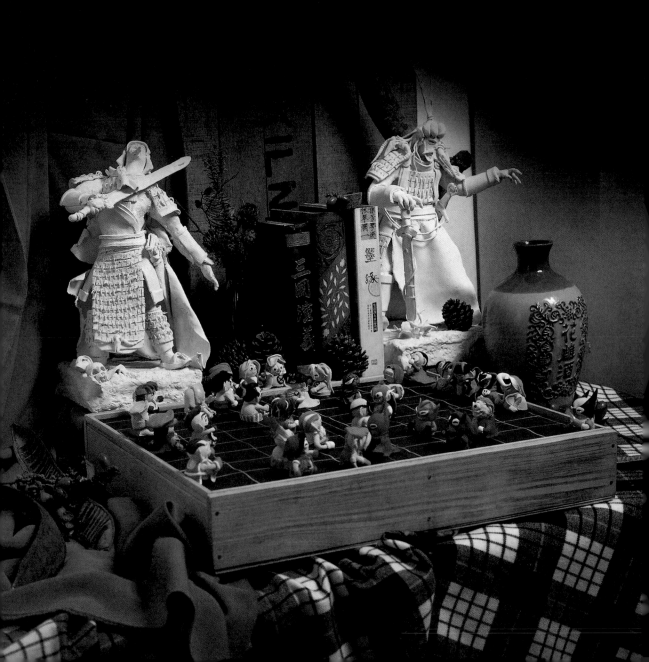

偶人師與幻燈

中國古老傳承的戲碼，全新登場！

棋盤啓始概念

■象棋對中國人來講可以說是一種高尚的休閒活動，但你有想過將象棋子上更換成自己喜好的人物角色，使自己在玩象棋時更富趣味性嗎？筆者藉由紙黏土的可塑性，將本來看似冷酷的棋子便成了可愛風趣的雪人娃娃，也將棋盤變成了可收藏雪人娃娃的收藏盒，使紙黏土的保存更方便。

■對於這種改造方式，首要的前提就是必須先做人物設定，去代替原本的棋子，原來棋子共分兩組，一組為十六隻，一副完整的象棋應有三十二隻棋子，所以人物設定就先找出三十二隻，筆者所使用的人物設定是以日本與美國所流行的電玩卡通人物為主，收尋方式你可以分為兩個不同主題的角色，如天使與惡魔、天神與惡鬼、男人與女人、黑人與白人、老師與學生、人類與外星人等各種相對的主題，這樣製作上或是在玩象棋時都能獲得樂趣。雪人娃娃棋盤組將棋子的收藏概念設計上去，對收藏上有極大的方便之處，以防止收藏不當的損壞。

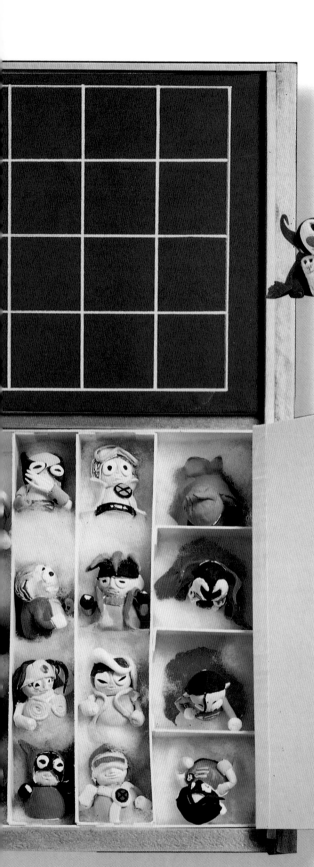

棋盤起始概念。

■在每一不錯的設計作品中，先前作業；都要有完備的構思，所以在做棋盤組人物設定時一定要先收集資料，先把自己要構築的象棋形態建立出來，再由自己所設計的方向去收尋自己需要的資料，不管是雜誌報紙、漫畫書、模型玩具、故事插畫等都能提供我們完整的資料，所以只要有明確的方向，就能容易的找到自己需要人物設定資料。

■製作時三十二隻棋子，可能會耗掉你很多時間，但只要你人物設定完成後，便可一天做個幾隻，總有一天你會完成的，以筆者而言；也是一天做個五隻六隻，也並非一次就完成，所以製作時不須太急著將所有的棋子一次完成，造成製作品質粗糙，那就浪費你前前後後所耗費的心血。

42.4cm

■棋盤平面解剖圖
（單位：公分）

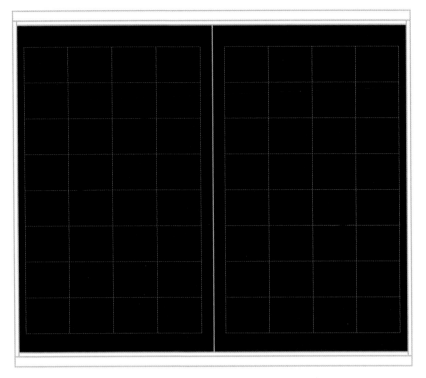

50cm

■將所有裁切完成後的木板，
先排列起來，看有無缺少物
件，再進行接合動作。

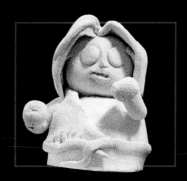
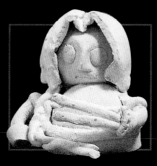
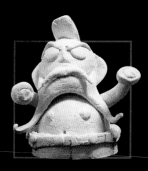

日本代表隊 JAPAN

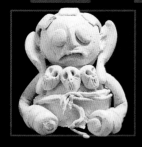
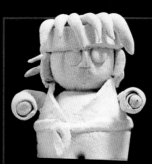

雖然只是以兩棵紙黏土所構成的人物造型，但也可以充分發揮人物本身的特色。

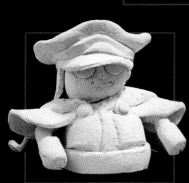
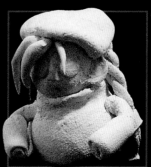
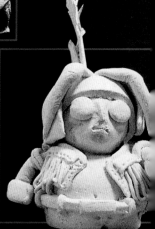
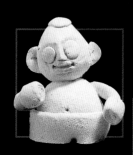
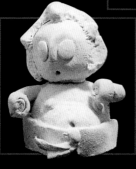
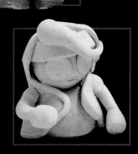

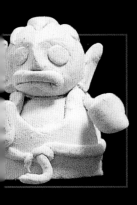
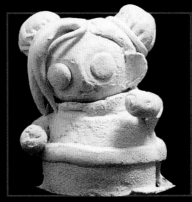
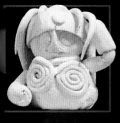
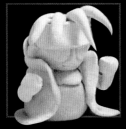
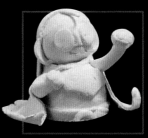
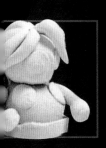
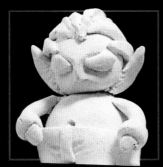
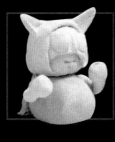
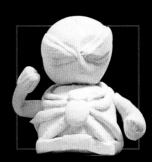

AMERICA 美國代表隊

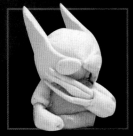
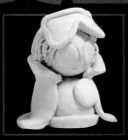
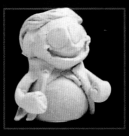
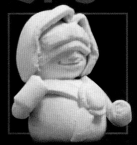

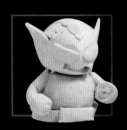

雪人娃娃棋盤人物設定

筆者所使用的人物設定是以日本與美國所流行的電
玩卡通人物為主，你也可以努力的想一想你自己的
雪人娃娃棋盤上的人物設定，發揮你自己的想像力
空間。

IRONWARE

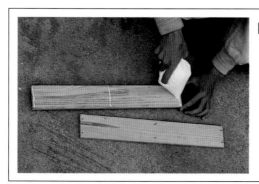

■ 將鋸切完成的木板的黏接處，塗上白膠。

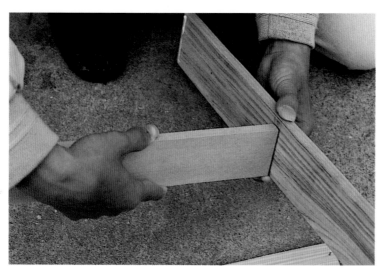

■ 將木板所接合的地點，先以手做契合位置。

■ 俗稱白膠的黏著劑，在木工
世界裡是有舉足輕重的地位
。

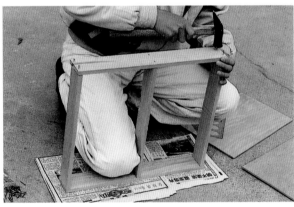

■ 釘合木筐時，以右膝壓住木筐，減少晃動，
避免釘子釘歪了！

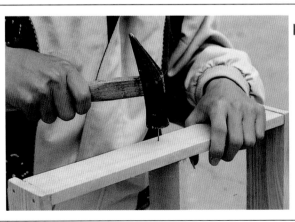

■ 釘合木筐中的橫木板時，打鐵釘的另一隻手
，應握住木筐減少搖晃。

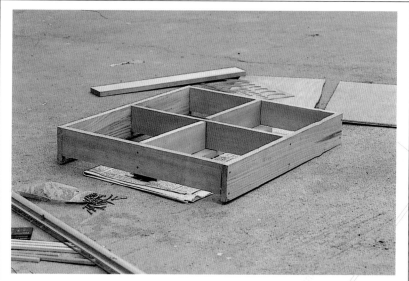

■完成的木筐，先置於陰涼處，等白膠乾燥後再進行下一個步驟。

■陰乾後的木筐背部，以白膠塗抹。

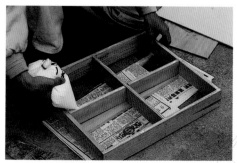

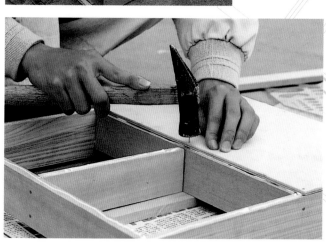

■再將設計好的背板釘合，要記得木筐下方要跨上一片較
　高的木板，以免釘合時損害到木筐。

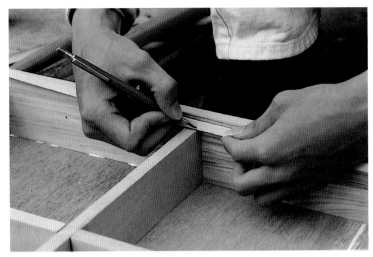

■背板部份完成後,再來就是以木條製做出抽取槽,首先要先以鉛筆將裁鋸的範圍標出。

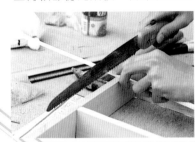

■以鋸子將木條鋸斷,鋸的速度
　不宜太快,裁切處才不會出現
　毛邊。

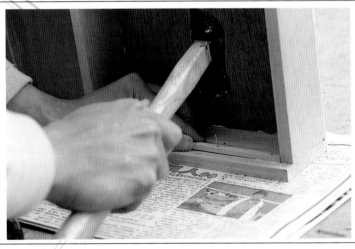

■木條裁切完成後,以細銅釘,釘
　牢於預置的位置,當然釘之前記
　得塗上一層白膠,以增加牢固性
　。

■將外壓的木條以瞬間膠黏著。

■棋盒完成後，使用沙磨紙
　將每個尖角及不平處，加
　以修飾。

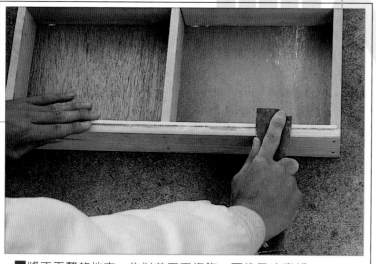

■將不平整的地方，先以美工刀修飾，再使用沙磨紙。

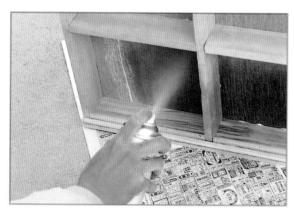

■棋盒修飾完成後，先以抹布擦拭及拍打，
　清除木削，再使用噴漆噴灑。

粗坯的形成

■當所有的物件，都黏上於主體
上之後，要記得稍微看看，有
哪些地方黏著不牢固，以紙漿
加以修補加強，乾燥後才不易
造成不良效果。

■因為雪人娃娃的身體不是很大，所以上色時，
使用較細小的彩筆，較能畫出細膩的效果。

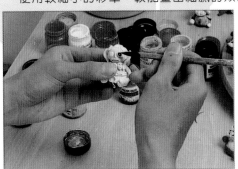

■繪眼睛之時，記得黑色廣告顏料
勿加太多水，以免筆還未到，就
會滴的讓整個臉都黑掉。

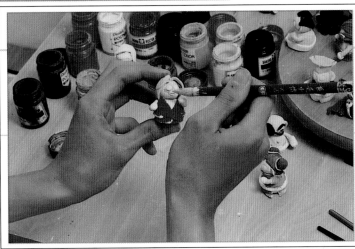

■先使用橘黃色的顏料，沾染
再臉頰上。

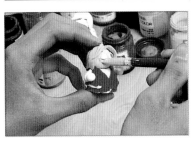

■再將彩筆加水，將剛才沾染的顏
料用水暈開，變能繪出臉上紅潤
的雙頰了！

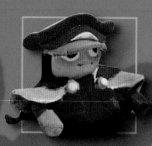

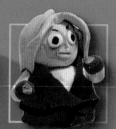

日本代表隊 JAPAN

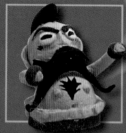

■ 雪人娃娃棋盤人物色彩

色彩賦予了乾燥後白色紙黏土，新的生命，也賦予了他們新的情感。彩繪小件的紙黏土，最好以原色彩繪，如藍、紅、綠、黃、黑等屬於較純淨。色彩清楚的顏色，塗繪起來更能將作品完整及清楚的呈現。

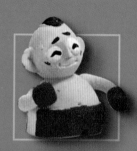

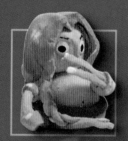
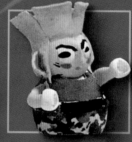
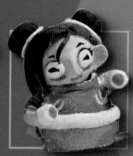

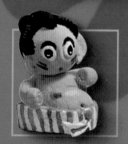
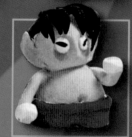
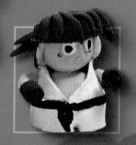

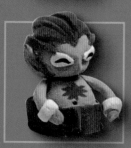
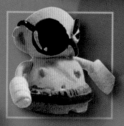
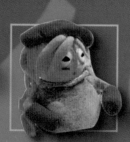
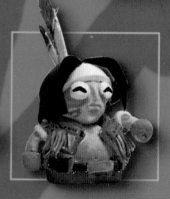

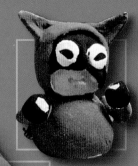

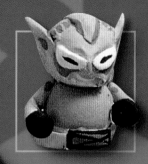
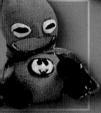
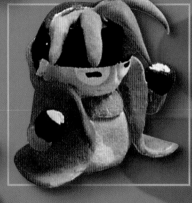
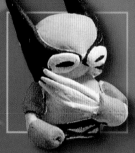
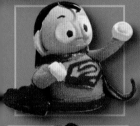
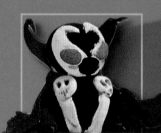
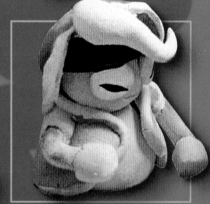
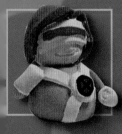
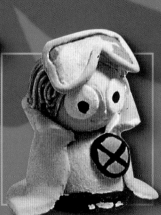

AMERICA 美國代表隊

■將棋盒內部與雪人娃娃的數量
　及大小，加以規劃內盒的分隔
　方式。

■製作內部的紙盒；首先要至做出
　一個比棋盒分隔框內小一點的盒
　子。

■再來就是依雪人娃娃的擺置方式，做出分隔。

■分隔完成後再底部加上一層海綿，當作置放雪人
　娃娃時的保護。

娃娃的擺置

■作品完成後；再來就是擺放的
動作，因為紙黏土本身屬於較
脆弱的作品，所以要加上層層
的海綿當作保護，以防拿動時
的損壞。

■完成的內盒放置於棋盒內，將雪
人娃娃依位置置放，在上層加上
海綿。

■將內盒海綿壓緊，再將蓋子
蓋上。

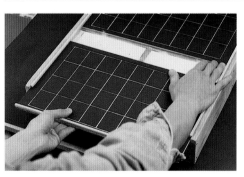

■最後將抽取外板插入，即完成了
整個放置步驟。

完成後的總覽

■作品完成後；記得將雪人娃娃也要彩上透明漆，防霉及退色。

棋盒的作用；不但可以收藏紙黏土作品，在創意改造上也是一大特色。

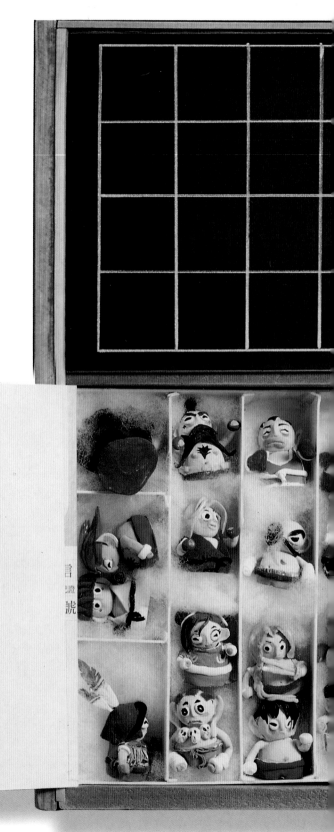

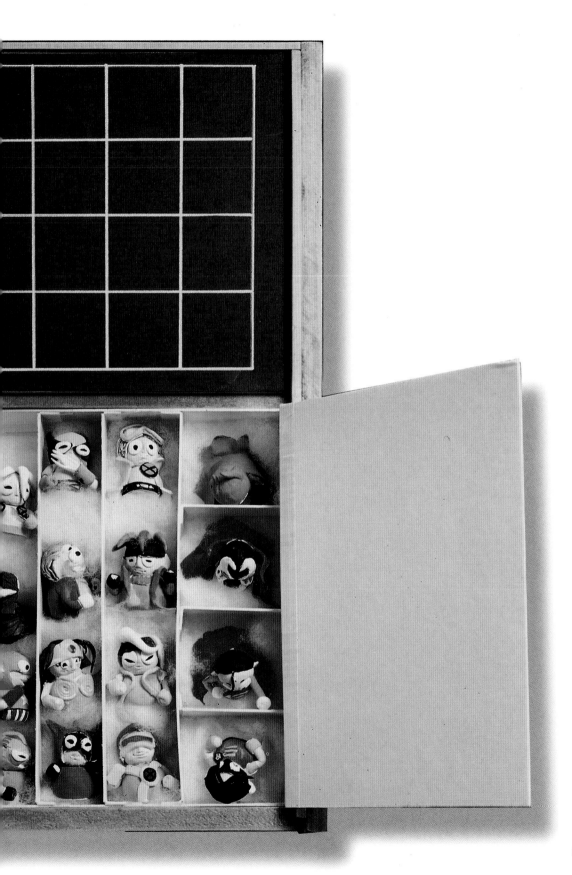

雪人娃娃棋盤

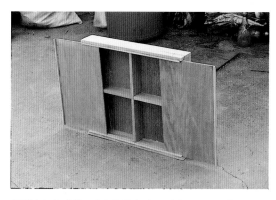

■棋盒完成後，以透明噴漆，噴上一層保護，以
防蟲蛀及防塵，更能保護作品的完整。

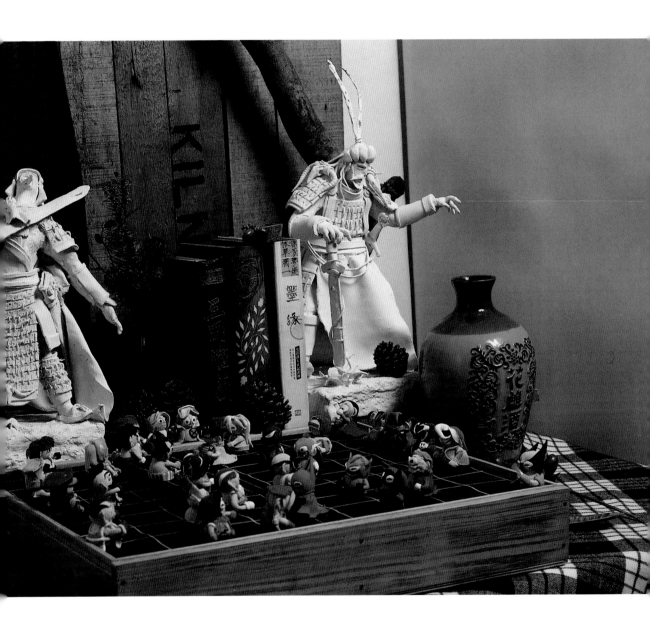

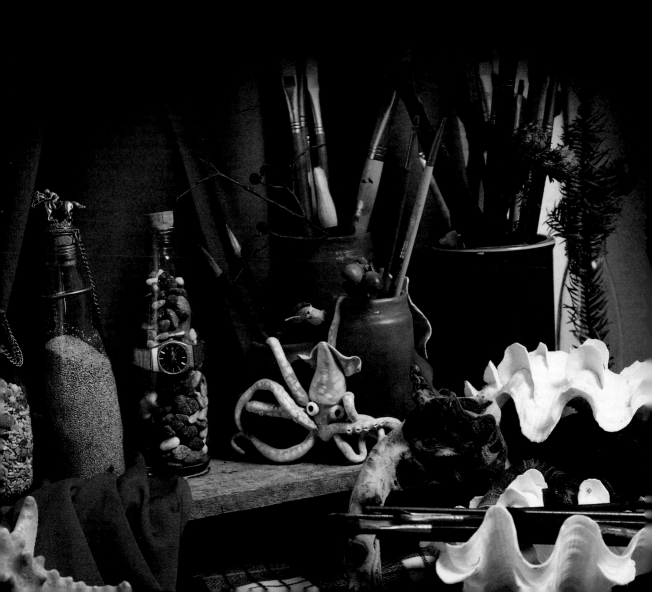

海底寫生教室
建築一個夢，讓你的筆能徜徉海中！

化腐朽為神奇

■ 紙黏土是一種可塑性極強的素材，不管發揮在任何的雕塑作品，皆能發揮不錯的作用。在市面上常常可找到一些可以與紙黏土搭配的素材，以下就以最常見的鋁罐來作為示範，市面上的有鐵罐、寶特瓶等瓶瓶罐罐，為什麼要以鋁罐作為示範，主要是因為鋁罐不會生鏽、重量輕盈、不易變形等特性都比其他素材優異許多，所以鋁罐就成為我的不二人選。

■ 在使用鋁罐創作前，第一個工作就是將鋁罐的前蓋拆下，並清洗乾淨鋁罐內部。筆者所示範的作品是利用三個不同大小的鋁罐素材，所以在收集上要多廢點心思，主要的設計概念是以海底世界的題材做出一組筆筒，而會以三個不同高度的鋁罐去組合，主要是要配合每一種不同長短的筆桿，使得作品的實用性加高。

拆罐小技巧

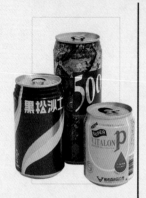

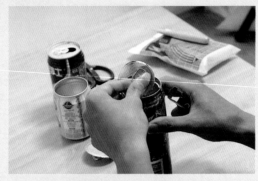

■將鋁罐的瓶口一一拆下，要注意瓶口所拆下時留下的鋸口，以免受傷。

■使用鉗子將拆下的瓶口一一壓整。

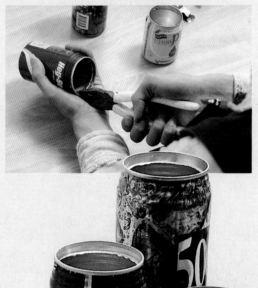

■在市面上有各式的鋁罐飲料罐，對一般人而言，它只是一個裝飲料的容器，但對筆者來說，它是一件很好的創作素材，既不用花大錢，又不難找，所以你也可以試試看。

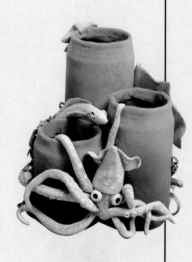

■使用開罐器將鋁罐的瓶口拆開，並清洗內部。

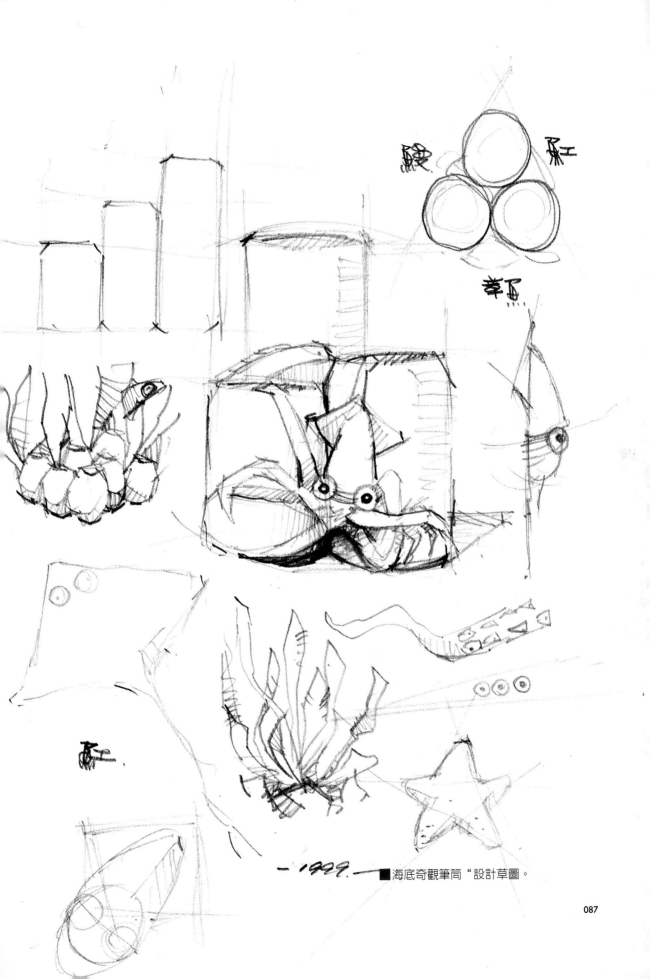

— 1999 — ■海底奇觀筆筒〝設計草圖。

紙黏土在創作上，可以與各種材質搭配，但一般人可能最怕的是將兩種材質接著或結合時的技術問題，所以筆者以鋁罐與紙黏土作為示範，讓讀者也能一起創作。

將塗上白膠的鋁罐，使用捲曲的方式，將鋁罐包在紙黏土中。（捲曲的起點即是紙黏土的直線缺口處）

首先將紙黏土桿成平板狀，再以切割刀，裁切出一條直線缺口。

將要作為創作素材的鋁罐，以白膠平均塗滿表面。

以切割刀平整的將紙黏土與鋁罐的結尾線上裁下。

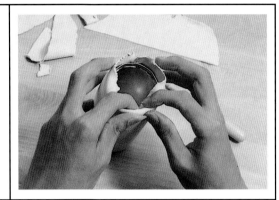

切割刀將瓶底紙黏土多出來的部
裁切平整。

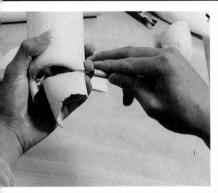

■ 將瓶口預留的紙黏土,以手往內壓
齊。

■ 將內押入的紙黏土,以拇指押入鋁
罐的內縫中。

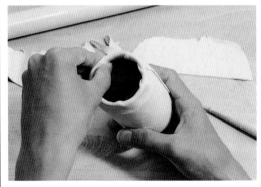

瓶口處多餘的紙黏土,以切割刀
剪刀裁切平整。(記得保留約一
兩公分的內折部份)

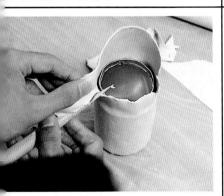

■ 罐子的側面部份,先以雕塑工具,
以尖端位置交叉式劃過接口,再以
雕塑工具的側柄,壓平接口。

瓶底的收尾小技巧

■ 紙黏土包罐的技巧，每個步驟都非常重要，所以不管開始或到結束，一定要注意步驟流程。

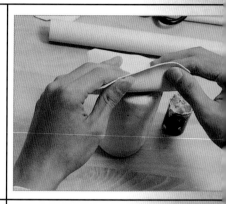

■ 在覆蓋上一層紙黏土所桿成的紙材

■ 將紙板以手指輕輕的往下壓，將平的形狀壓出。

■ 將瓶底紙黏土的裁切處，以手指壓平、壓緊。

■ 以紙黏土所調成的紙漿，塗勻於罐底。

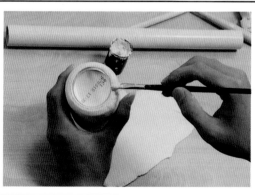

■ 將覆蓋上去的紙板壓緊後，到翻回，再以切割刀，底大小（最好稍大，繪較好黏接），紙板。

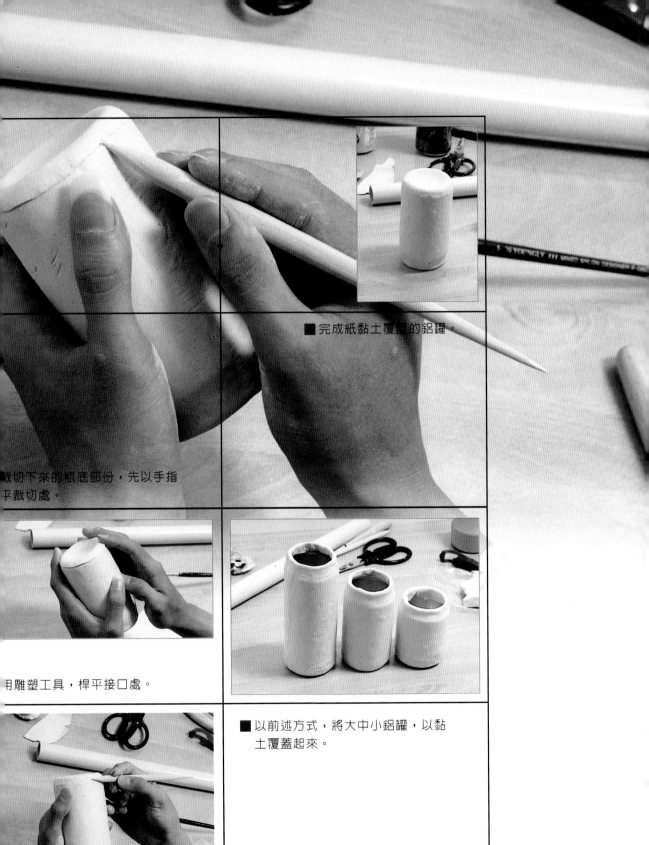

■完成紙黏土覆蓋的鋁罐。

裁切下來的瓶底部份，先以手指
平裁切處。

用雕塑工具，桿平接口處。

■以前述方式，將大中小鋁罐，以黏
　土覆蓋起來。

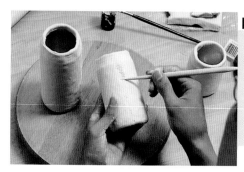

■使用雕塑工具將瓶子的黏著處劃成凹
凸不平狀。

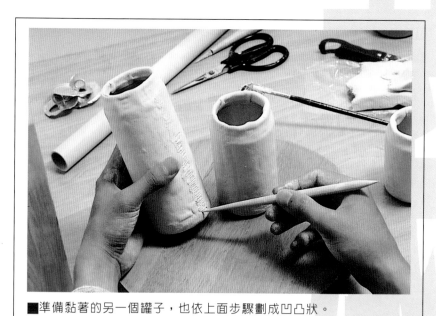

■準備黏著的另一個罐子,也依上面步驟劃成凹凸狀。

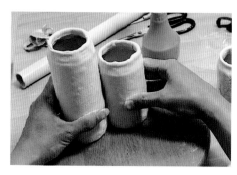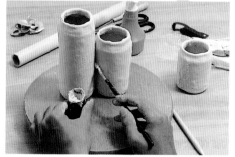

■將要黏著的兩個罐子黏著處,均勻的先彩上一層紙漿,接
合後;再由側縫中補一層紙漿,以增加其黏著性。

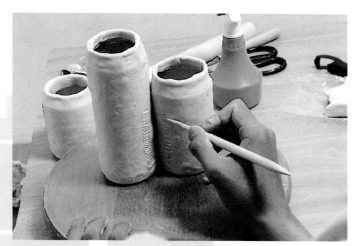

■將先前黏著完成的兩個罐子與再要黏接罐子黏著處，以雕塑刀劃成凹凸狀，以增加黏著性。

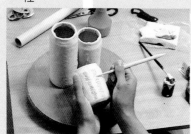

■小罐的罐子，也要記得使用雕塑刀劃成凹凸狀。

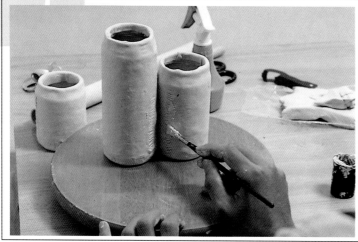

■將黏著處塗上一層紙漿。

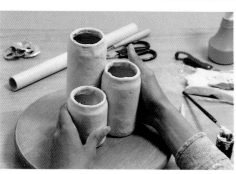

■將黏著完成的三個罐子，以手將其壓緊，加強其黏著狀態。

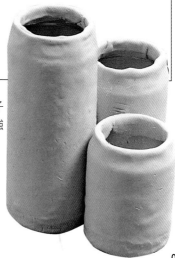

海鰻製作方法

■ 海鰻的製作方式，主體是以搓圓條，再加上一些黏接的小技巧，對讀者應不是多大的難事。

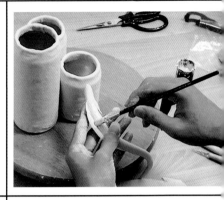

■ 裁切一條紙黏土，作為海鰻的背鰭部份，接著後；以紙漿加強其黏著性。

■ 戳兩個圓球，壓黏於前端，作為海鰻的雙眼。

■ 將戳成條狀的身體，插入一隻鐵絲，當作主要結構。

■ 將鐵絲多餘部份，以鉗子截斷，再調整其造型。

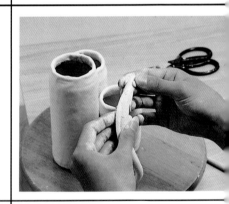

■ 海鰻完成後，黏接於先前做好的主結構上，再以紙漿加強黏著。

■ 將製作完成的岩石部份，黏著於主體的底盤處，以增加整體的重心。

帶的製作：桿一片紙黏土，以切刀劃下後，再以雕塑刀加強修飾

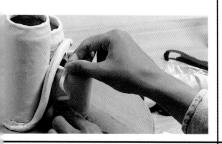

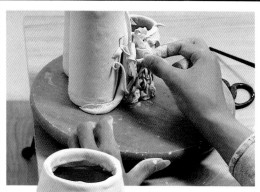

■ 以紙黏土完成一條小魚，再將小魚插入海帶的縫隙中，再以紙漿黏著，就完成了海底奇觀筆筒的一個小插景了。

飾後的海帶造型，黏著於主體

珊瑚，壓出紙黏土的紋路。

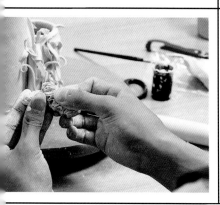

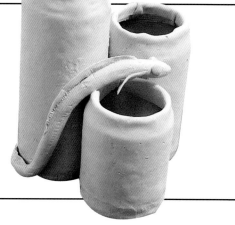

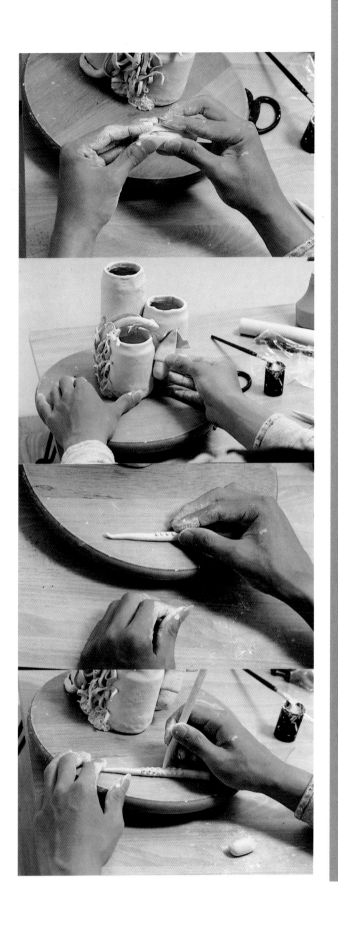

章魚的製作流程

■ 首先使用裁切下來的方形紙黏土，
將一團紙黏土包住，作成章魚的頭
部。

■ 將完成後的章魚頭，塗上紙漿後，
黏著於主體之上。

■ 章魚腳的製作：先搓揉一長條土，
再搓揉小圓球，塗上紙漿後，平均
置放於長條土之上。

■ 使用雕塑工具從圓球的正中央插入
，使原本的圓球下陷，就完成了章
魚腳上的吸盤部份。

無影腳製作篇

■徒兒呀！妳就看著這一篇，自己多學學吧！

■師父！師父！章魚的腳上有好多吸盤要怎樣製作呢？

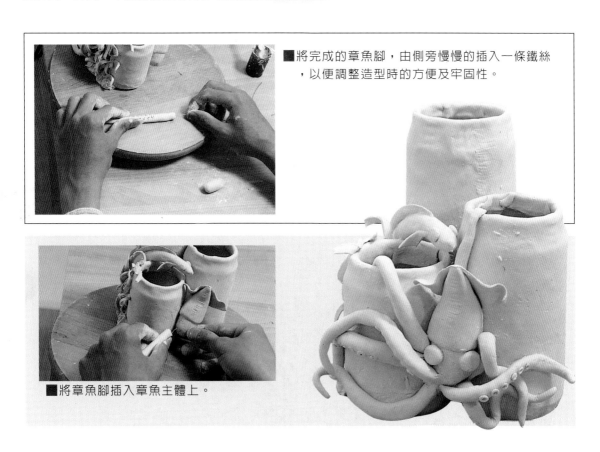

■將完成的章魚腳，由側旁慢慢的插入一條鐵絲，以便調整造型時的方便及牢固性。

■將章魚腳插入章魚主體上。

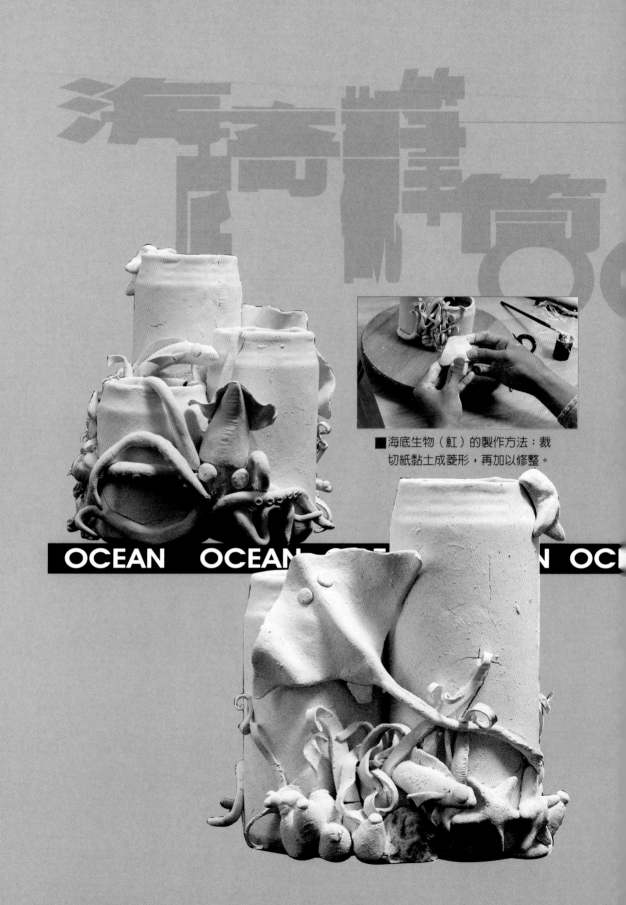

■海底生物（魟）的製作方法；裁切紙黏土成菱形，再加以修整。

OCEAN OCEAN N OC

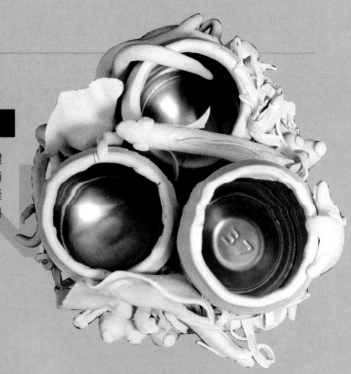

粗坯的形成

■當所有的物件,都黏上於主體上之後,要記得稍微看看,有哪些地方黏著不牢固,以紙漿加以修補加強,乾燥後才不易造成不良效果。

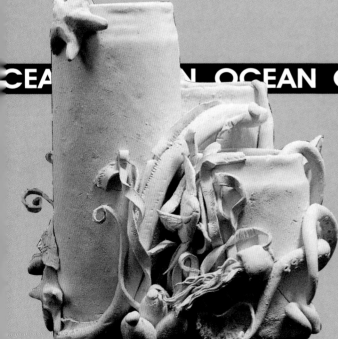

■將魟的雙翅,黏牢於主體上。

■再將尾部稍作調整,黏接於主體上。

上色流程

■ 一件紙黏土的作品上色的好壞，與作品的成敗，有絕對的關係，因為顏色對人的視覺影響，是一眼就能看得到的，若上色上的不好，就會掩蓋掉顏色底下的精雕細琢的功夫了！

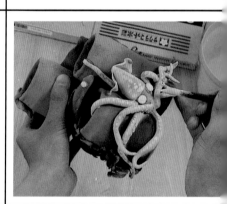

■ 將原來彩章魚的黃色廣告顏料，加入一點白色，調成淡黃色。

■ 首先將作品以淡藍色的廣告顏料，均勻得噴在作品表面。

■ 等底色乾燥後，以黃色的顏料將章魚塗滿。

■ 以淡黃色畫出章魚身上的花紋。

白色廣告顏料，彩繪魟身上的花
。

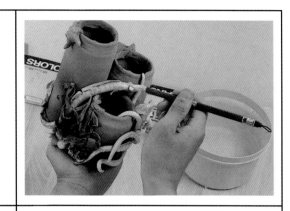

■以淡黃色彩繪海鰻身上的花紋。

用毛筆彩繪較細微的海草部份。

■以紅色廣告顏料彩繪，海草縫隙
　中小魚的花紋。

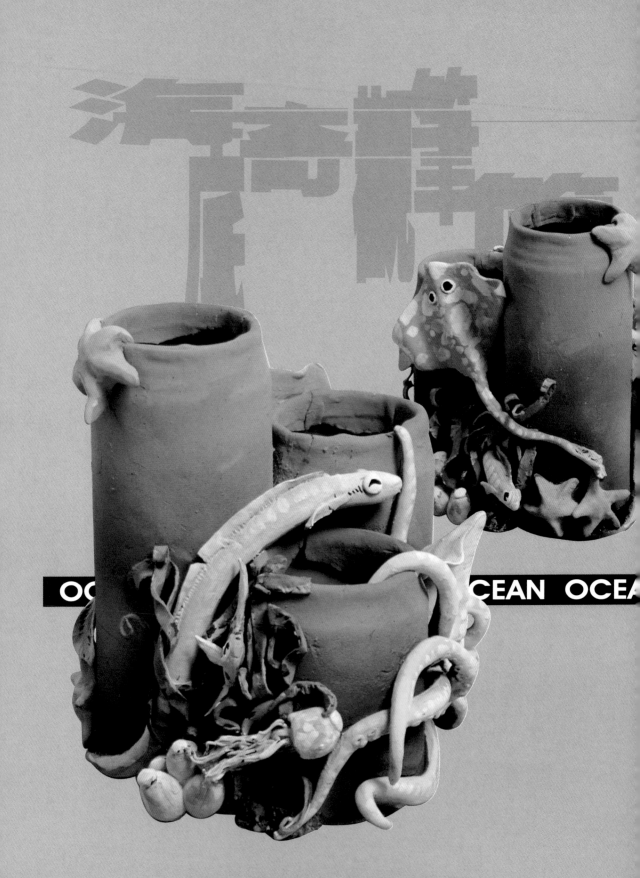

完成的作品

■作品完成著色後，須等完全乾
　燥，才能噴上一層亮光漆，才
　不易造成作品日後發霉，雖然
　只是小動作，但也是作品保存
　的好方法。
　記得；要補的顏料，要在上亮
　光漆前就要完成，不然事後再
　亮光漆之上上彩，是徒勞無功
　的！

OCEAN

EAN OCEAN

N OCEAN

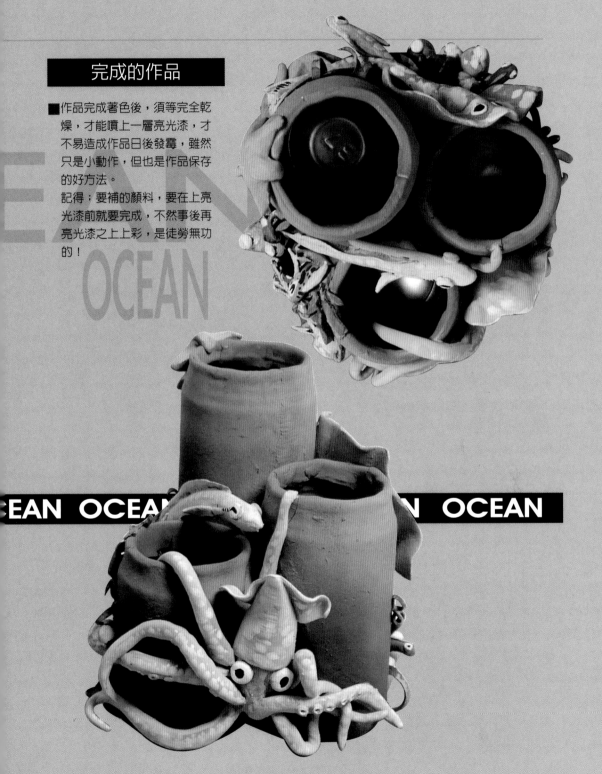

海底奇觀筆筒

■筆筒完成後，以透明噴漆噴上一層保護，更
能完整保存作品。

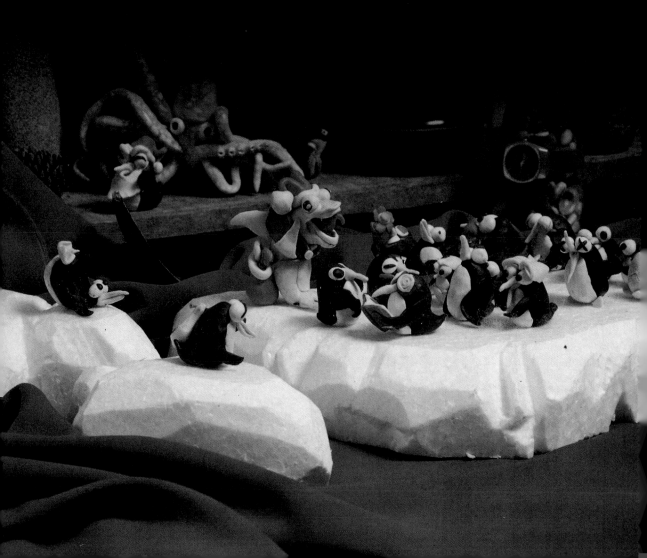

一群可愛的小動物，生活在冰冷的北極雪地中。

可愛的企鵝

■企鵝家族所使用的材質是油土，因為油土有各種顏色，所以在製作時，就可將其顏色構思進去，因為油土本身屬於不會乾燥的材質，所以使用時只要用手搓揉，就可使油土軟化，使用剩下來的材料，以塑膠袋包裝起來，才不易弄髒材料本身的顏色。

■製作企鵝是因為企鵝本身的造型簡單，但又可以表現出豐富的肢體語言，發揮性很大，因為本篇主要讓讀著能了解，簡單的物件也能有不同的變化，所以在製作過程上，就沒有多題，讀者應能體悟其中樂趣。

■作品完成後，以保麗龍製作出雪塊的效果，更能增加虛擬所生活的環境。

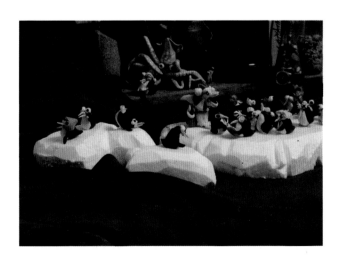

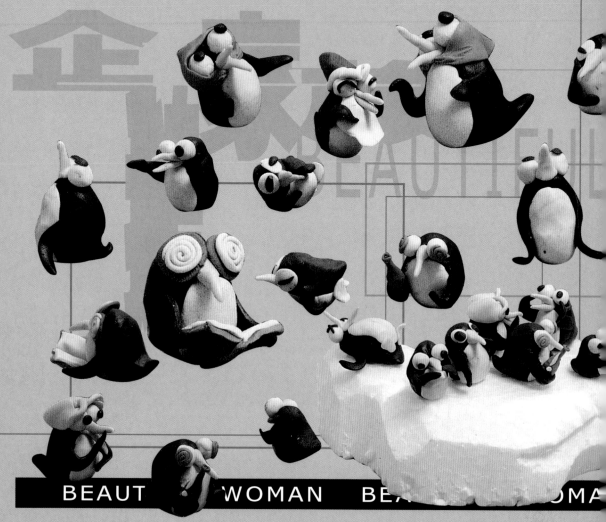

BEAUT WOMAN BEA OMA

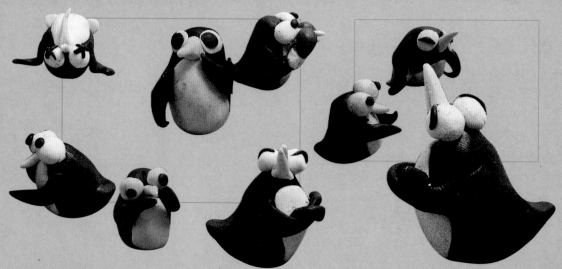

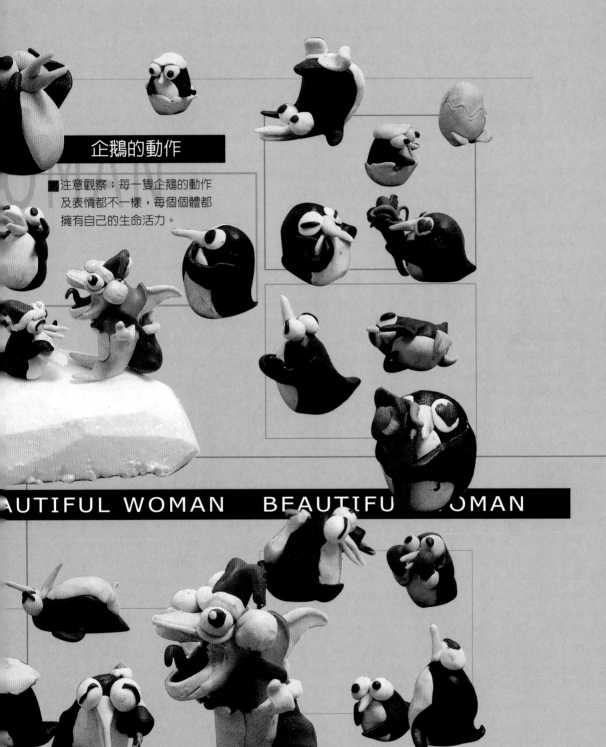

企鵝的動作

■注意觀察；每一隻企鵝的動作
及表情都不一樣，每個個體都
擁有自己的生命活力。

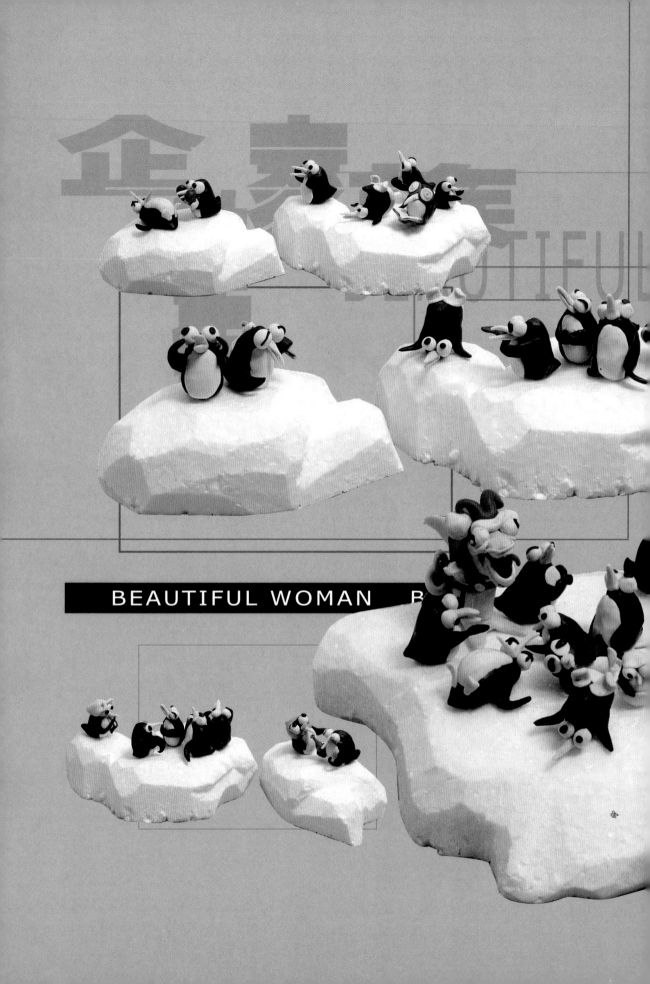

BEAUTIFUL WOMAN

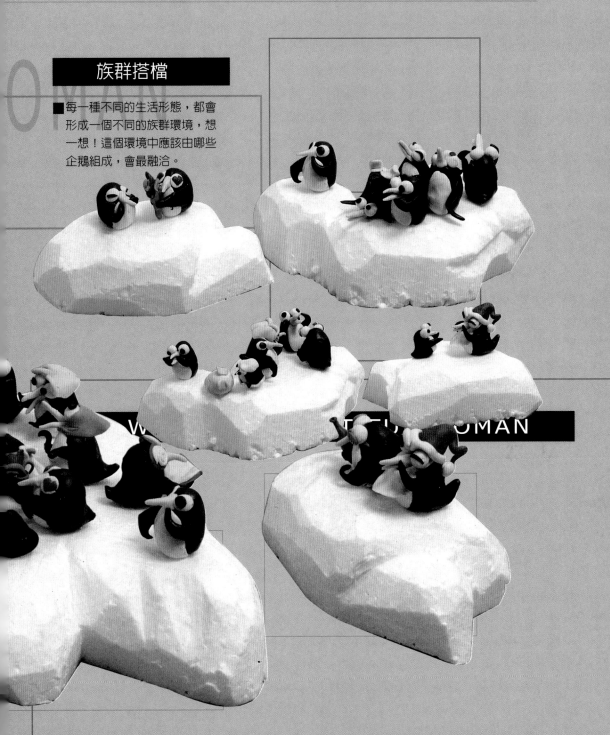

族群搭檔

■ 每一種不同的生活形態，都會
形成一個不同的族群環境，想
一想！這個環境中應該由哪些
企鵝組成，會最融洽。

企鵝家族

■企鵝家族，因為是使用油土製作，所以並不須加噴亮光漆，只需保存在陰涼處即可。

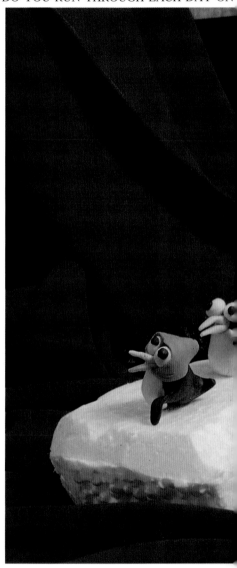

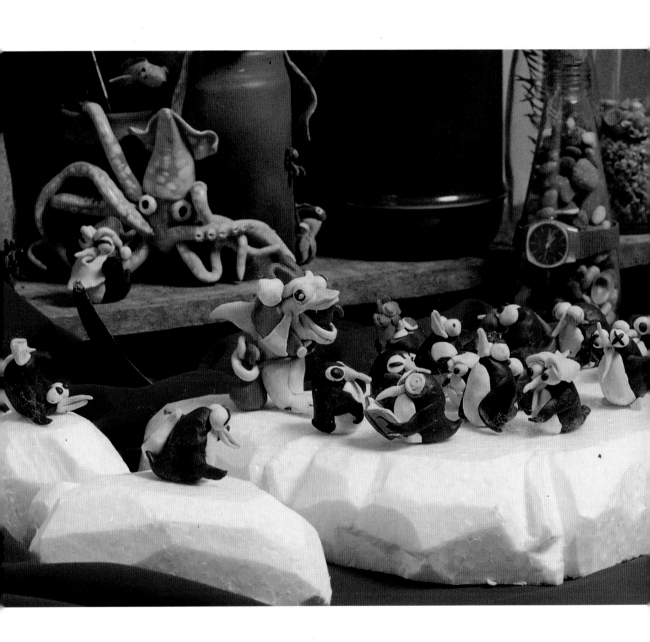

美人魚飾品

■ 沒有人知道她從哪裡來，但她帶來了每個人的希望。

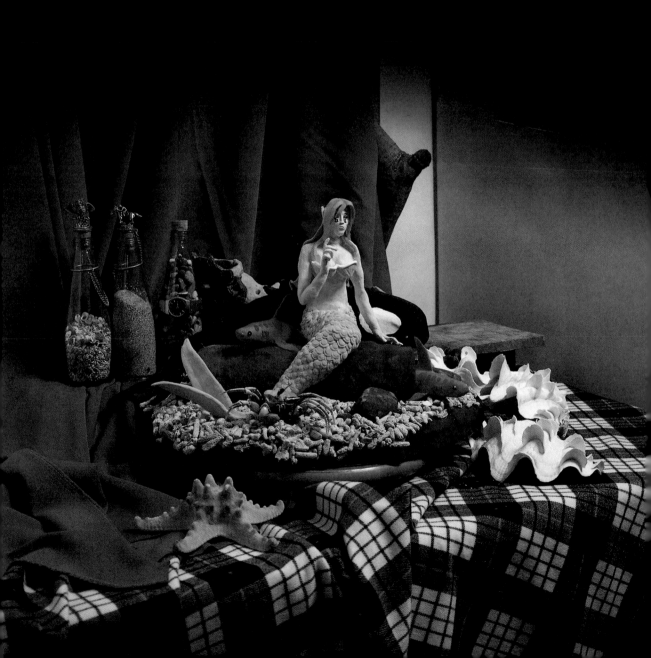

化腐朽為神奇

■此件作品是這本書最大型的作品了，作品中所使用的素材很廣泛，如木板、玻璃罐、鐵絲、膠帶、寶特瓶、珊瑚沙等，所以製作上就須先了解各項素材的特性，才能真正隨心所欲的做創作。

■作品中：虎鯨的內部結構製作是以保特瓶為主要素材，以這種製作方式主要的原因是要減少紙黏土的不必要浪費及響應一下環保運動；一舉兩得。製作時最大的問題在於將寶特瓶牢固的固定於作品中，雖然虎鯨內部是以空心的寶特瓶製作，但是因作品體積大的關係，黏著在寶特瓶上的紙黏土的重量也不輕，若固定的不夠牢固，還是很容易造成坍塌及晃動，所以對固定的工作就不可馬虎，筆者是以電動鑽及粗鐵絲完成固定的，若讀者無法使用這些工具，可將虎鯨整個黏著於底板上或在虎鯨身體下填充紙黏土，也可達到相同的結果。

■作品乾燥後會發生裂痕，這主要是紙黏土本身含水分，乾燥後本身隨之會收縮變形，而解決之道就是在製作前的揉土工作要做的確實，發現這種情形後可以以紙黏土填補裂縫，或以紙漿膠合較小的裂痕，這樣就可修飾掉裂痕所造成的敗筆了！

拆紙小技巧

■在市面上有各式的寶特瓶罐，對一般人而言，它只是一個裝飲料的容器，但對筆者來說，它是一件很好的創作素材，既不用花大錢，又不難找，所以你也可以試試看。

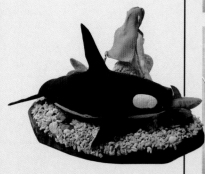

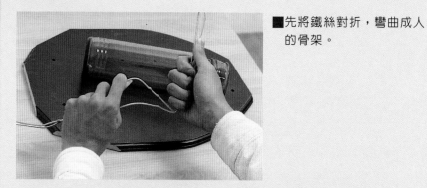

■先將鐵絲對折，彎曲成人的骨架。

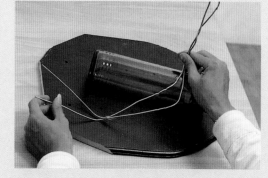

■再將骨架放置到預留位置，看造型是否適當。

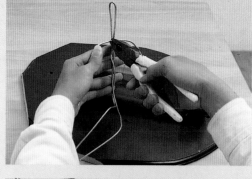

■加上手的骨架上去，並以細鐵絲纏緊。

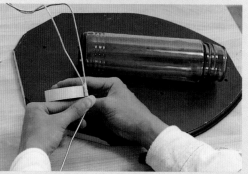

■以膠帶將美人魚尾部交岔處纏緊。

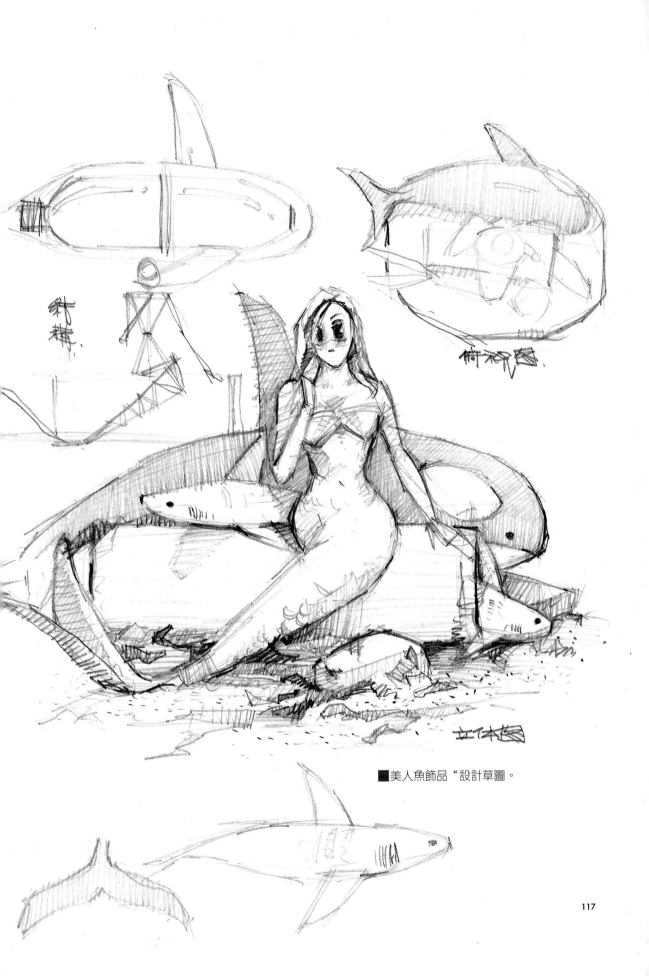

■美人魚飾品 "設計草圖。

■ 一件大型紙黏土的作品的骨架,與作品的成敗,有密切的關係,因為要完成大型作品的完整性,都須一個精確並牢固的骨架來搭配才行。

■ 以膠帶將胸部骨架黏接於主體架構上。

■ 將美人魚的魚尾部份,以細鐵絲纏繞。

■ 美人魚的胸部部份,以一鐵絲彎曲成V字狀,再倒彎成勾狀。

■ 完成後再放回預留位置,重新調整造型。

用膠帶將美人魚的魚尾也纏繞起
。

■ 使用鐵絲將瓶子固定於板子上。

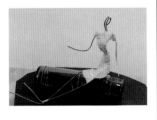

■ 將另一塊一樣大小的板子塗上白
　膠。

用電鑽將預留黏接的玻璃瓶，再
板上鑽出固定的洞，及美人魚後
鯨的預留鐵絲的洞。

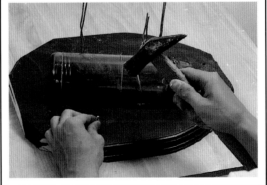

■ 以鐵釘將兩塊板子釘合。

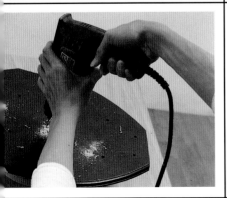

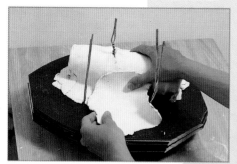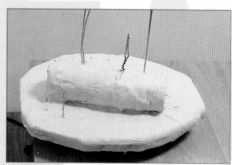

■完成的底座；再來就是將底座一層層的覆蓋紙黏土上去。

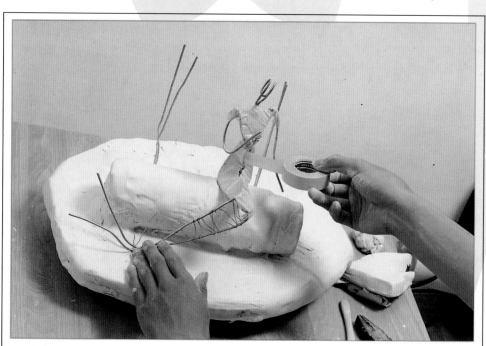

■底座覆蓋紙黏土之後，將先前完成的美人魚骨架與預留的鐵絲，以膠帶纏繞。

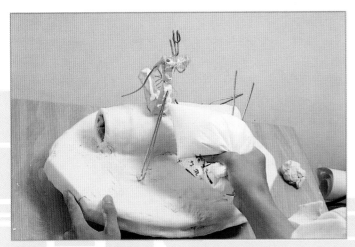

■將美人魚骨架塗附白膠。

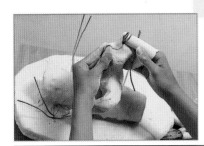

■再將美人魚骨架包上紙黏土。

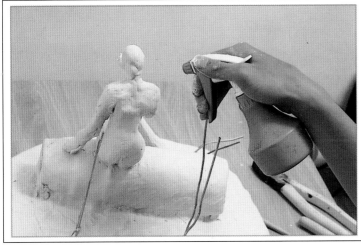

■紙黏土包附不平處，先以噴水罐噴上一層水。

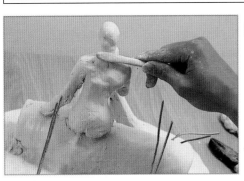

■再以雕塑工具抹平即可。

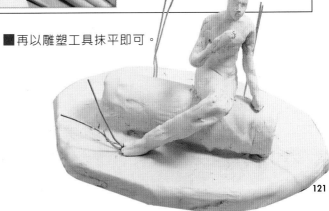

大型的紙黏土製作過程,必須要注意的是每過一段時間就要噴一次水,以免這邊做完,那頭乾,那要重新修飾時就不容易了。

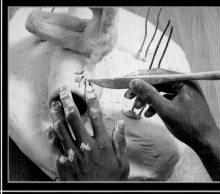

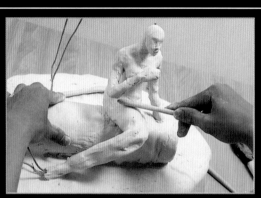

再以雕塑工具將剪開來的手指加以修飾。

使用雕塑工具將紙黏土抹平。

將手掌的部份,以剪刀將五指分明開來。

裁切兩塊扇形,準備要作美人魚的貝殼胸罩。

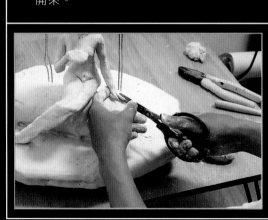

扇形以雕塑工具畫出貝殼的紋路
比。

■ 再黏貼完成後，黏接邊縫再以紙漿
　塗抹。

■ 戳一細土條，黏接在貝殼邊緣處。

成的部份，塗上紙漿後，黏貼於
禮胸前。

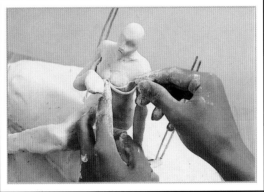

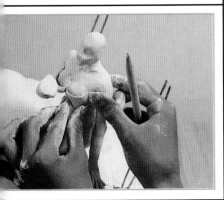

■ 另一隻手也依同樣手法製作，再以
　筆沾紙漿修飾。

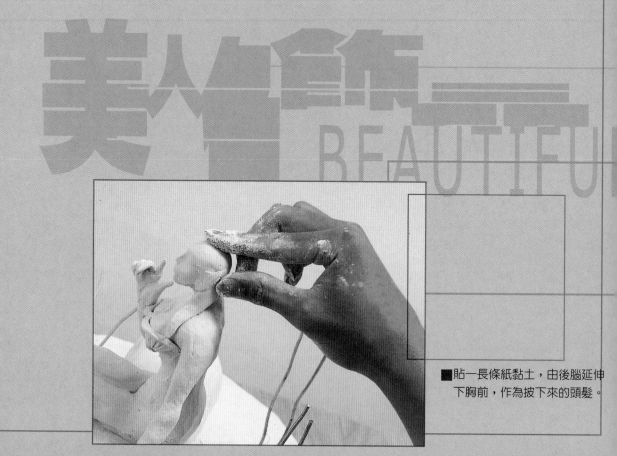

■貼一長條紙黏土，由後腦延伸
　下胸前，作為披下來的頭髮。

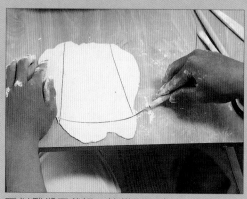

■以雕塑刀裁切一塊梯形下來。

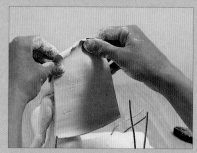

■將裁切下來的梯形黏附在頭顱
　上。

頭髮的製作

■頭髮的製作方式,並非是以一次就完成的,共分為前落髮、前瀏海、後髮,所以再製作上是以批次進行的,順序上也有一定的方法可循。

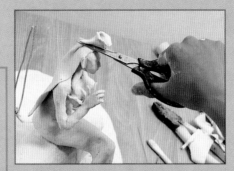

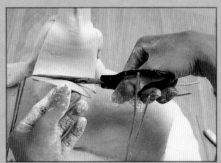

■將黏接上去的頭髮,以剪刀加以修飾。

以雕塑刀將瀏海以中分方式分開。

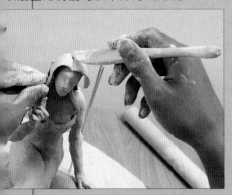

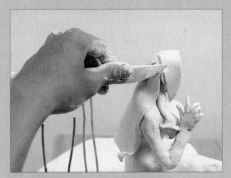

■將瀏海與後髮以雕塑工具抹平。

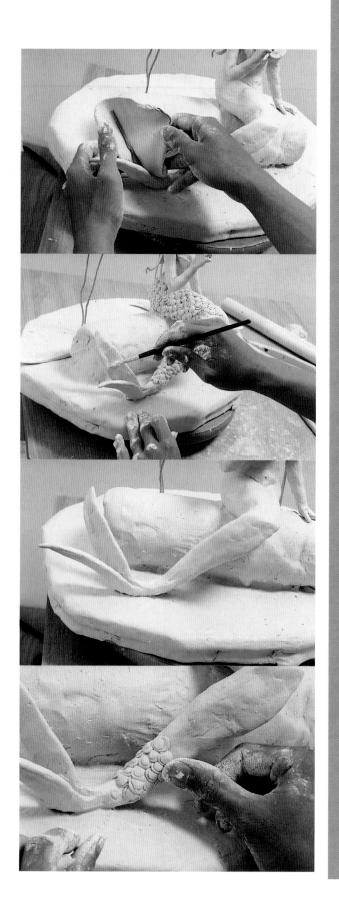

魚尾的製作流程

■使用桿成平面的紙黏土，將魚尾上的鐵絲包起來。

■再以紙漿慢慢的修飾圓潤形。

■完成的魚尾尾部，若有發現還須修飾的地方，可不斷的噴水再修飾。

■魚鱗部份，以一大一小的圓相疊，塗上紙漿後，再壓到魚尾位置上即可。（不要太小看這一條尾巴，筆者總共花了兩個小時才完成，可見還是蠻花時間的。）

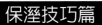

■師父！這樣是不是就能保持
我體內的溼度？

■你應該加點水，再套個塑膠袋才對，反正你是個紙黏土，死不了的。

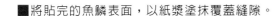

■將貼完的魚鱗表面，以紙漿塗抹覆蓋縫隙。

■製作大型紙黏土作品，有時要耗
掉一兩天的時間，所以保持溼潤
就很重要了！所以你工作告一段
落後可以將作品噴上一層水，再
套上塑膠袋，放至於陰涼之處，
就能達到保溼的效果。

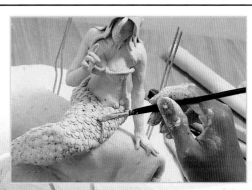

■將寶特瓶裁剪成三斷後，將中間那一段切口剪掉30度，再與瓶頭以膠帶纏捆。

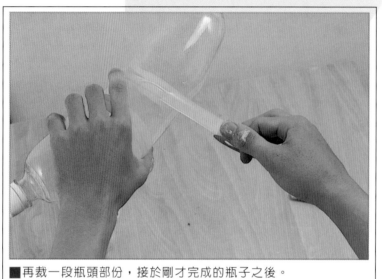

■再裁一段瓶頭部份，接於剛才完成的瓶子之後。

■將一端的瓶頭結以美工刀裁掉。

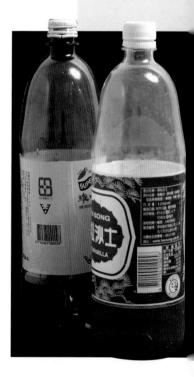

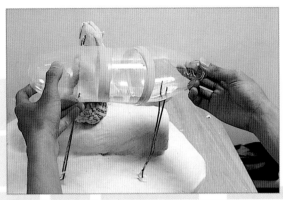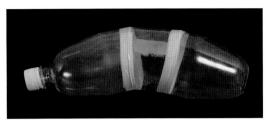

■完成後的造型，依放置所預留的鐵絲位置，穿刺洞口，再順洞口放置。

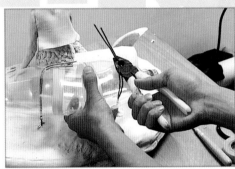

■多出來的鐵絲部份，以鉗子彎曲，靠緊瓶子。

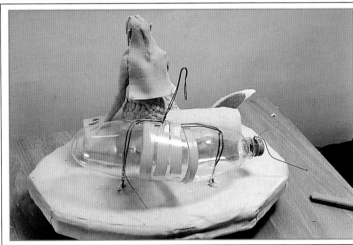

■虎鯨主體完成品。

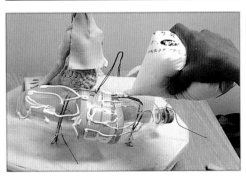

■將虎鯨主體，以白膠覆蓋，再以土片貼附成虎鯨造型。

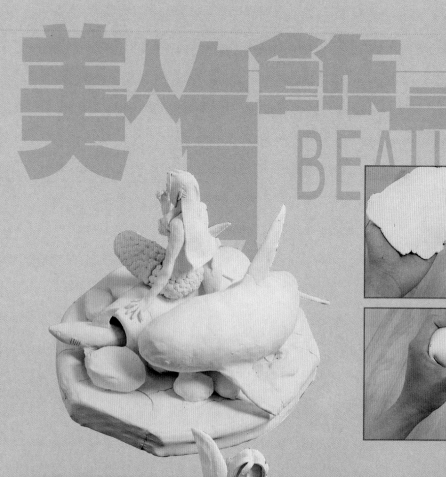

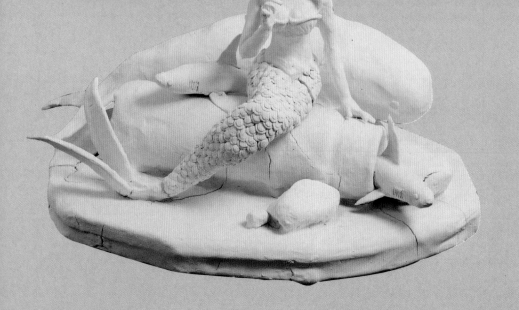

BEAUTIFUL MAN BEAUTIFUL WOM

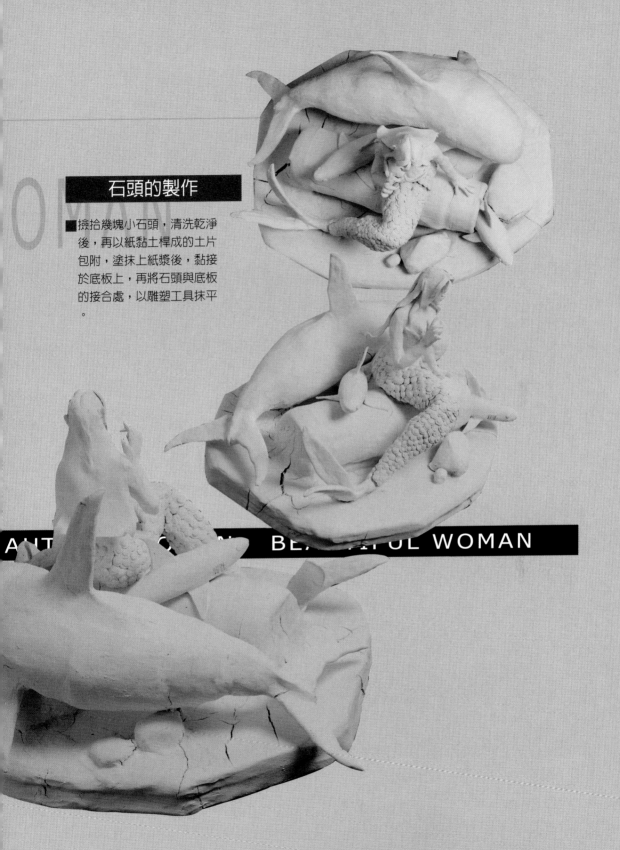

石頭的製作

■撿拾幾塊小石頭，清洗乾淨後，再以紙黏土桿成的土片包附，塗抹上紙漿後，黏接於底板上，再將石頭與底板的接合處，以雕塑工具抹平。

BEAUTIFUL WOMAN

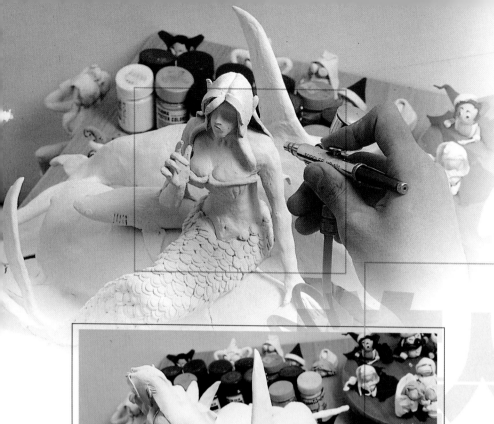

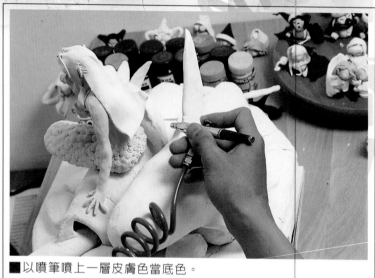

■以噴筆噴上一層皮膚色當底色。

■虎鯨在上色前，應先用鉛筆將其紋路繪出。

顏料的特性

■廣告顏料因為是水溶性的性質，所以要作暈染效果時，只要噴上一層水，就會產生，但前提是最好在顏料未乾時作這個動作，才能達到明顯的成效。

■再以黑色廣告顏料沿鉛筆痕跡彩繪。

■黑色部份若有顏色較稀淡的部份，可重複加色。

■以粉紅色彩繪頭髮部份。

■底座部份，每上一層較深色後，可以噴水罐噴灑水，使其產生暈開效果。

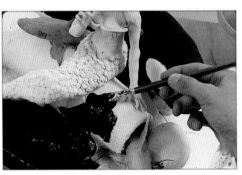

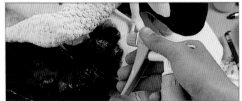

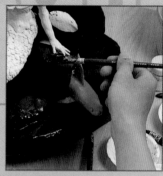

■底座的顏色以一深一淺的著色色調，以表現大自然的色彩。

■在使用水彩筆染上黃色的
　顏料。

■以噴水罐在魚尾部份噴上水。

魚鱗的著色

■因為魚鱗的接縫處，若以直
接彩上顏料，有時會出現漏
白部份，所以先噴上一層水
，會使顏料自動流入縫隙中
，減少失誤。

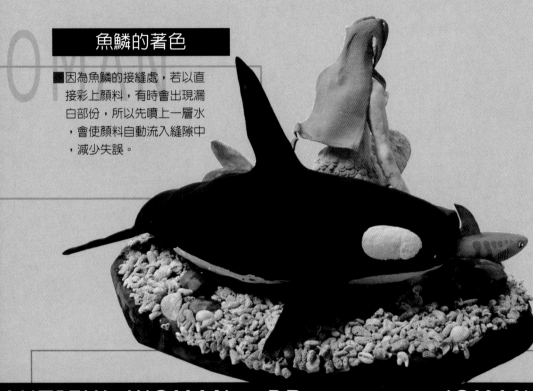

以黃色廣告顏料添加上白色，修
飾魚鱗的反光部份。

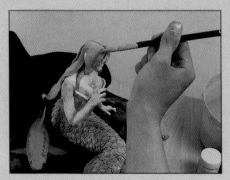

■以橘黃色修飾頭髮的顏色。

最後修飾

■ 利用珊瑚沙，黏著於底板表面，增加效果。

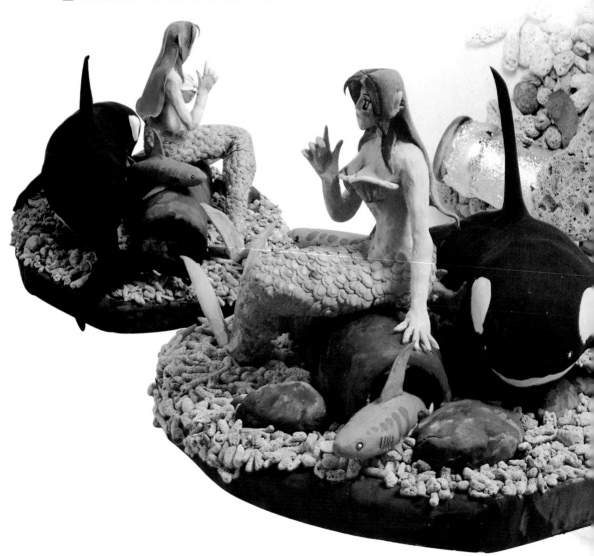

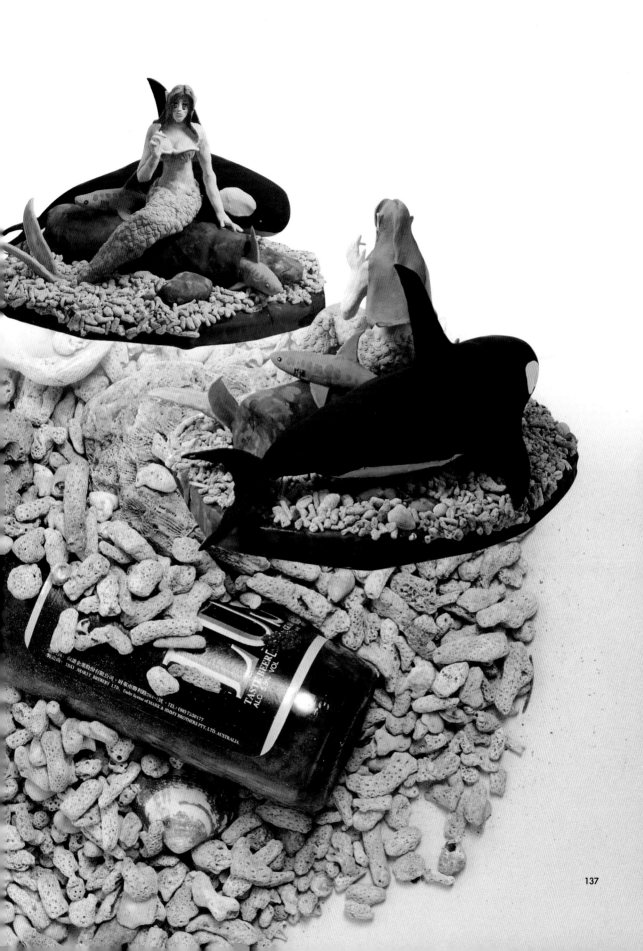

美人魚飾品

■ 美人魚飾品完成後,可以擺置在客廳或書
房內,能讓整個沈寂的廳房更添一股生氣
。

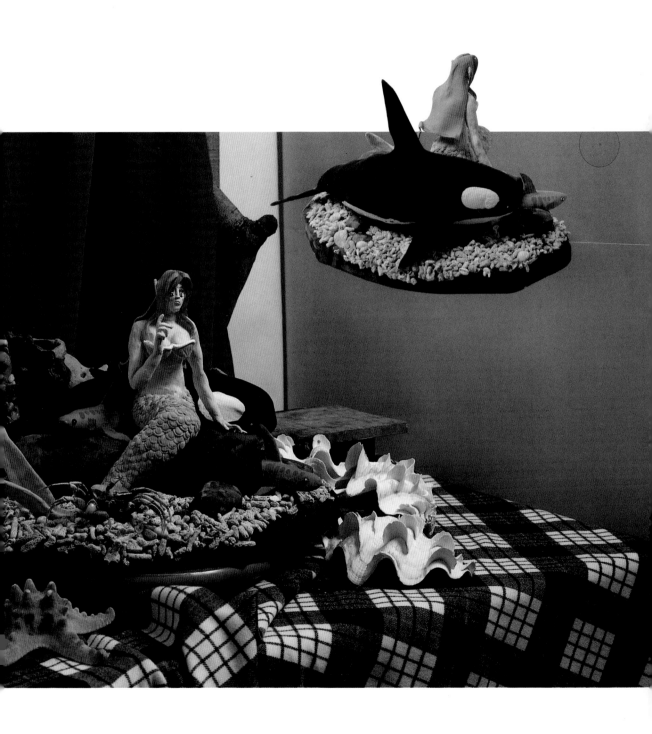

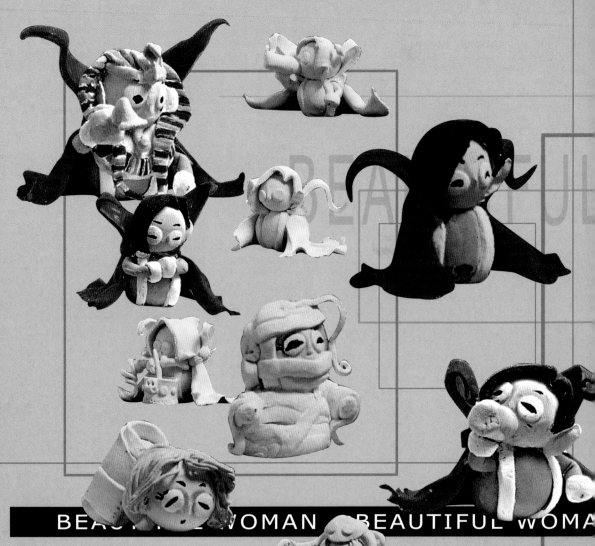

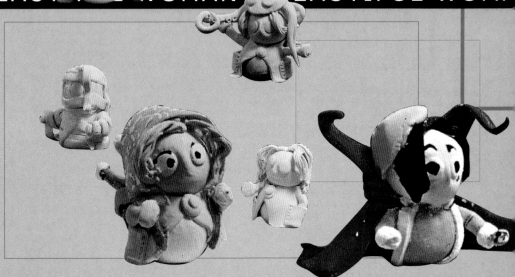

幕後演員

■作者；紀勝傑

1994 畢業於大甲高中美工科

1994 火神駒設計工作室

1995 上品寢具公司

1998 成原廣告公司

■攝影；湯博丞

1994 畢業於大甲高中美工科

1994 系統專業沖印

1998 風采寫真攝影工作室-攝影師

1999 BRIGHT設計工作室-特約攝影

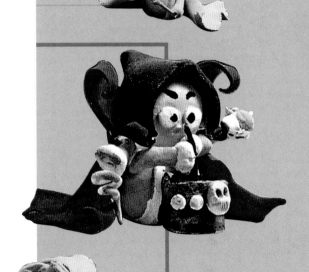

UTIFUL WOMAN　BEAUTIFUL

142 結尾

結束；代表下一個開始。

■ 工具是輔助你完成作品的媒介，然而「工欲善其事，必先利其器」，所以記得每一次工具使用告一段落時，要將工具清洗乾淨，以便下一次的使用。

■ 泥槍：因泥槍使用時內部灌入紙黏土，所以使用完後，內部一定還殘留紙黏土，若不處理，等乾後很容易造成阻塞，所以使用完後應以不要的牙刷或其他刷子，將內部刷洗過一次，以確定以後使用時不會因為內殘留的紙黏土而無法使用。

■ 雕塑工具：使用完後使用刷子刷洗過，但記得；木製的雕塑工具清洗完後應放置乾燥位置，以防因溼氣過重，造成發霉或腐爛。

■ 桿棍：以菜瓜布或其他粗表面的布料，順桿棍的直線方向，反覆的刷洗，將附著在表面的紙黏土殘渣清掉，不然乾燥後，會造成表面的凹凸不平，桿紙黏土時，就無法桿出平滑的表面了！

作品等乾篇

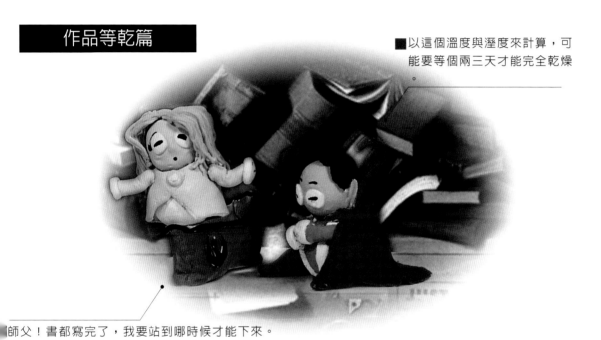

■以這個溫度與溼度來計算，可能要等個兩三天才能完全乾燥。

師父！書都寫完了，我要站到哪時候才能下來。

紙黏土白皮書

定價：450元

出 版 者：新形象出版事業有限公司
負 責 人：陳偉賢
地　　址：台北縣中和市中和路322號8 F之1
電　　話：29207133‧29278446
F A X：29290713

編 著 者：紀勝傑
發 行 人：顏義勇
總 策 劃：范一豪
作品攝影：湯博丞

總 代 理：北星圖書事業股份有限公司
地　　址：台北縣永和市中正路462號5 F
門　　市：北星圖書事業股份有限公司
地　　址：永和市中正路498號
電　　話：29229000
F A X：29229041
郵　　撥：0544500-7北星圖書帳戶
印 刷 所：皇甫彩藝印刷股份有限公司
製 版 所：興旺彩色印刷製版有限公司

行政院新聞局出版事業登記證／局版台業字第3928號
經濟部公司執照／76建三辛字第214743號

西元1999年11月　第一版第一刷

國家圖書館出版品預行編目資料

紙黏土白皮書／紀勝傑編著；湯博丞攝影．
　--第一版．--臺北縣中和市：
　新形象，1999〔民88〕
　　面：　　公分

ISBN 957-9679-65-7（平裝）

　1.泥工藝術

999.6　　　　　　　　　　　88013663